中国当代绘画

CONTEMPORARY CHINESE PAINTINGS

人民美術出版社

People's Fine Arts Publishing House

中国画的文化品格

（代　序）

中国画学思想崇尚什么，是这个题目的主题。这里本身已含有三层意思：

一、作为绘画，中国画是讲"文化"的 ——"画者，岂独艺之云乎？……其为人也无文，虽有晓画者寡矣。"（宋·邓椿《画继》）

二、中国画注重"品格"——"画之意象变化，不可胜穷，约之，不出神、能、逸、妙四品而已。"（清刘熙载《艺概》）苏东坡说："世之工人，或能曲尽其形，而至于其理，非高人逸才不能辨。"（《净因院画记》）

本来应当接下去说明文化品格的具体内容，如"意象"的追求气韵，写意，高超不执等等，这里只提出两点：中国画融情理、物理、画理于一体及"用笔"的文化意蕴。可见，这个题目的包含量实在太大，讲深讲细，非我能力所及，不过提出问题引起大家思考。

一个文化中的每一概念，都会牵涉这个文化系统中的一系列问题。上面三层意思就是互为因果的。如至今一些评介作品的文章，常见"很有质感""表现了立体感"的说法。以传统眼光看，可说是"不知所云"。"立体感"是西方绘画概念，指对对象的体积的感觉，基础与着眼点是"三度空间"。而中国画所表现的却是平面的。同样，"质感"是说对物质的材质的表现，是物质性的。而中国文艺里的"质"则指"性"（"质性"）。如魏·刘邵《人物志》："凡人之质量，中和为贵矣。"他所说的"质量"是"量其材质，稽诸五物"，"其在体也，木骨、金筋、火气、土肌、水血，五物之象也。……骨植而柔者，谓之弘毅……气清而朗者，谓之文理……体端实者，谓之贞固……筋动而精者，谓之勇敢……色平而畅者，谓之通微……五质恒性"。这与常说的刚、柔一样，都是指超越物质质地的"性"。可见，一讲"文化"，就包括观念、思想、价值、感觉、意义等等。讲某一"概念"，就会涉及这些观念意义等等。至于"品格"，是文化精神引出的。所以"文化品格"四个字实在不容易讲。这里只能从"实"的方面举例

略作分析，以举一反三。东坡说"至于其理，非高人逸才不能辨"，中国画的"理"究竟如何？明乎中国画理，觉得"画者，岂独艺之云乎"的说法确有其理。

融情理、物理、画理为一体

中国传统的观念里，"画"不能是简单的"作画"这个行动。作画须有理，而画理综合了情理、物理、画理，或者说，中国画理包含了情理与物理。"作画之事"，过去也叫"笔墨"。然而以为"笔墨"就是拿笔蘸墨去画，"笔墨"仅仅看作材料的使用，就是非常浅薄的了。

狭义的"画理"，章法、形象、色彩等，再细一点，章法中的远近、气势、开合等。西洋画里有透视、素描等，这些大都是技法方面的，即作为绘画的普遍性的规律或法则，可说属于"艺"的范围。

"物理"。如山水画家要"以性之自然，究物之微妙"，即物的生命状态。例如松树，幼松与长大了的松、独松与成林的松，形态不一样。生长在岩壁里与生长在平地上，又不一样。气候环境不同，姿态不同。熟悉了松树的生长规律，山水画家作画不必有松树"模特"了。始以品评人物画的"六法"，后来扩充并以品山水画。"人有神，物亦有神"，要求写"山水性情"，表现山水草木的生意、生气。"造化入笔端，笔端夺造化"。画中山水草木的形象不能是无情无生命的块然之物。

还有很重要的一面，作画又讲"情理"。"理"指"条理"、"秩序"。张东荪先生在《理性与民主·理智与条理》比较中、西思想时分析得很明白，"中国人始终不分外界的秩序与内界的秩序之不同""中国所谓的天人合一不在认识上，即不在静观上，中国思想的奇特之处即在于此。把理不当作是个固定的秩序，而认为是在自己与以外的一切关系上由自己的活动而得宜，乃致生有分际，这个分际就是理"。作画之事，也是一种活动，得宜不得宜，分际也就在于人情。所以画理包含情理，在中国人是极自然的。引几条代表性

的言论：

"凡音者，生人心者也。情动于中，故形于心；声成文，谓之音。""夫乐者，乐也，人情之所不能免也。……声音，动静，性术之变，尽于此矣。"（《礼记·乐记》）

"子曰：'有德者必有言，有言者不必有德。'"（《论语·宪问》）

"充实之谓美。充实而有光辉之谓大……。"（《孟子》）

"凡音者产乎人心者也，感于心则荡乎音，音成于外而化乎内……"（《吕氏春秋》）

"诗者，志之所之也，在心为志，发言为诗。"（《诗·大序》）

"言，心声也；书，心画也。声画形，君子小人见矣。"（扬雄《法言》）

"人禀七情，应物斯感，感物吟志，莫非自然。"（刘勰·《文心雕龙》）

"学书者有二观：曰观物，曰观我。观物以类情，观我以通德。如是则书之前后莫非书也，而书之时可知矣。""书当造乎自然，蔡中郎但谓书肇于自然，此立天定人，尚未及乎由人复天也。"（刘熙载《艺概》）人禀自然的七情，有感而发；而"化乎内"所发的是不一样的。论画者有说："画须得神，而神必托于气乃生，故画不可无气。"这是不错的。但若止于此，就出问题。刘熙载说："气有清浊厚薄，格有高低雅俗。诗家泛言气格。未是。"凡论书气，以士气为上。若妇气、兵气、村气、市气、匠气、腐气、伧气、俳气、江湖气、门客气、酒肉气、蔬笋气，"皆士之弃也"。论画的骨、韵、力、气等概念，都是中立的。无力是描，力用不好，为涂为抹。气有清浊厚薄，又有不可"使"者。明季之"江夏派"，力不能"留"而成恣肆放纵。黄宾虹说"石涛开江湖"，里面就有用力不得法的成分。画有"瘦骨通神"，也有"出筋露骨"。有清骨、仙骨，也有轻骨、穷骨、贱骨。总之，有格俗，有韵俗，有气俗，有笔俗。读读钱钟书的《中国固有的文学批评的一个特点》就明白了。

中国人作画，讲"通情达理"。"情理"，人情上的

理。梁漱溟先生在《中国文化要义》上说："理性为人类的特征，同时也是中国文化特征之所寄。"

"在儒家的领导下，二千多年间，中国人养成一种社会风尚，或民族精神……分析言之，约有两点：一为向上之心强，一为相与之情厚。"

向上心，是于人生利害得失之外，更有向上一念者是（不甘于错误之心，是非之心，好善服善之心，要求公平合理，拥护正义，知耻要强，嫌恶懒散而喜振作……）"在中国古人，即谓之'义'，谓之'理'……惟中国古人得脱于宗教之迷蔽而认取人类精神独早，其人生态度，其所有之价值判断，乃悉以此为中心"。所谓"相与之情厚"，乃是"中国古人却正有见于人类生命之和谐——人自身是和谐的；人与人是和谐的；以人为中心的整个宇宙是和谐的"。而"和谐之点，即清明安和之心，即理性"。梁先生说得更严重："我常常说，除非过去数千年的中国人都白活了，如其还有其他的贡献，那就是认识了人类之所以为人。"

作为中国文化的一部分，画学当然不会例外。技巧、性情、人格、修养，归而为一。个人的生命，不自一个人而止，人类生命廓然与物同体，其情无所不到。超越生理本能，超越"自我"。传统观画，先观气象，辨气息，讲品格，分雅俗，道理全在这里。"气息"是画的"生命的节奏"，"气象"是性情的反映，代表一种境界。传统思想认为人性本来具有"善"的倾向，人生而逐渐堕入习惯之中，人应当努力回到生命的自然。这就是"情理"。"情理"就是顺乎生命自然的规则——活气，生命之理即是恰合生命规则。"直觉便是活气发见于外面者"。真正的"乐"者，是"生机的活泼，即生机的畅达，生命的波澜"。（详见《梁漱溟讲孔孟》）在中国画，"情理"特别表见于"骨法"。"骨法，用笔是也"。这样，我们就理解古人之所以如此重视用笔。分辨"笔"的高下宜忌有无，只在这个"理"字上。用笔之庸劣或视为"无笔"者：尖、小、纤、弱、软、浮滑、飘、板、刻、描、涂、抹、硬、钝、滞、扁薄、率而混、丛杂而乱、出筋露骨令人见之刺目，以及信笔、使气、矜心作意等等，以及由笔所出之"墨"所不取者：薄、混、浊、死（无光彩）、脏、

腻、燥、平板、无骨（浮胀、痴钝）等等，都是从生命的自然活泼，以人情的希冀与鄙弃为去取，就是"通情达理"。

中国人理性开发独早，有见于理性，认为人生的意义价值即在不断自觉地实践他所看到的理，"所谓学问"应当就是讲这个的。当然，这同时是个弊端，是中国传统文化之所失。但这里正可见出中国画理含有情理这一特点。

"用笔"的文化意蕴

"骨法用笔"在"六法"中位列第二。中国画为什么如此看重用笔，这里不谈，只讲用笔本身。"用笔"一词，自有深意。第一，"用笔"包括执笔、运笔和笔迹即点、画，含有使用及效果二义。"使笔不可反为笔使""用笔不可反为笔用"，是说要能用笔。东汉蔡邕说："惟笔软则奇怪生焉""一画之间，变起伏于锋杪；一点之内，殊衄挫于毫芒"，倘若不知使用，是生不出这个"奇怪"来的。刘熙载进而说："一'软'字，有独而无对。盖能柔能刚之谓软，非有柔无刚之谓软也。"能尽毛笔的"软"之性，才是尽物之用 ——"孤质非文"—— 会"用"，这是一个意思。

第二，我们称"用笔"或"点、画"，西方绘画叫"点、线、面"，字面上差不多，其实不同。我们是合目的、手段为一（点画既是名词，又可作动词。这也是中国文字特点之一）；他们则只是手段、工具。书法里有"永"字八法："以其备八法之势，能通于一切字"。八法：侧勒努趯策掠啄磔，而不读点画竖挑……是因为"用笔特备众美"，要"有翩翩自得之状"。中国文字，"盖依类象形，故谓之文。其后形声相益，即谓之字。"而"书者如也"，一方面要"象物之本"，把握物象的形体和生命，表现物象的"自得之状"，侧如蹲鸱而坠石，勒如勒马挽缰又如援纵以藏机，掠如饥鹰掠食，自空而下，着地一掠即起，啄如鸟之啄食，腾凌而速进，磔抑（行貌）以迟疑，等等。同时又要反映作者对它们的感情，"因情文生，因文生情"，写字才升华到艺术境界 ——"书"。现在大家把人物画的"描"叫"线描"，其实大不通（线字重复，多余）也不妥当，因为把"描"的意义浅化了，如上述。所以

"线"的概念决不能代替"用笔"。一个只是对着客体，一个是主客融合。

深入地看，用笔与线，虽然都是表现生命运动，还有区别在。

俄国抽象艺术大师康定斯基说，应该建立"旨在使符号变为象征"的"新的艺术学"（抽象艺术）。他认为艺术创造必须"依据内在需要的原则，亦即心灵的原则""形式是内在含义的外观。"他所说的"心灵"，又称"精神""内在冲动"—— 是一种形而上的含义，既定的绝对本质。是一种无法解释清楚的概念，也是没有意义的。正如美国著名的艺术心理学家鲁道夫·阿恩海姆所说，"我们再也不能把艺术活动看作一种超然的、受到上苍神灵秘密资助的活动了。"所以不必理会他所说的"心灵"，讨论"内在意义的外观"与形式的关系就行了。"形式"也就是"符号"，即色彩、形状（点线面等形式）。他在《点、线、面》一文里分析了符号的"内在""外在"方面。他说，在外在形式中起作用的种种力量 —— 紧张（张力）才是艺术要素，艺术要"通过记号（符号）变为象征。""张力""象征"指什么呢？他说，黄色 —— 向观众逼进（运动），是人类狂躁状态的心境。蓝色 —— 感觉是宁静，当接近于黑色时，表现出了超脱人世的悲伤。黑色代替了惰性的阻力。白色代表无阻力的静止，仿佛一道无尽头的墙或一个无底深渊。"水平线是女性的""垂直线是男性的"。最纯粹的三种直线，水平线"表示无限的寒冷运动的形态"。垂直线是"暖的形态"，等等。又说："诸民族的内在内容的差别，才是艺术领域中起决定作用的东西"。如黑与白，"西欧人是作为'天上与地下'的同义词使用的，作为基督徒，认为死是最终的沉默……而异教徒的中国人则将沉默解释成是新的发言的准备，是'诞生'。"可见，康定斯基所说的"内在内容"乃属物理（几何、数学）心理上解释，即心理感受，"引人注目性""造成一种情感震动"，至多达到生命力的"象征"（形式要"充分表现生命力的内容"）。

应该说，康定斯基所说这种"中国人和西欧人各自在象征内容上的差异"的认识，从文化上说是浅薄

的。比喻、象征，是人与物的对立，人与物还是二元的。在我们，却是主体与客体根本同一（详见钱钟书《中国固有的文学批评的一个特点》）。

相比之下，一位美国当代的比较哲学家和美学家埃利奥特·多伊奇，则深入得多。他比较了勃鲁盖尔（16世纪画家）和马远的作品，从"审美偏爱"出发，得出结论，中国绘画缺乏对人为恐怖事件的描绘，"并不是由于中国艺术家相信只有某些事物或事件从道德上说是适合于艺术家表现主题的，而是由于对恐怖事件的描绘及事件本身都会直接违反支配着生活的自然——精神节奏，是由于人类制造的恐怖事物是'反自然'的，按中国人对'自然'所含的深刻含义来说，中国艺术家及其文化是反对这类事物的。"他对中国画的"形式的内容"（构图和设计、对立和紧张的解决，内在的生命力）的分析，看到"勃鲁盖尔的画是由部分组成整体，马远的画是由整体支配和决定各个部分。我们似乎可以在《虐杀婴儿》一画中跟踪描绘出几何图形；而我们却只能在马远的《远山柳岸图》中领悟出包含在整体中的运动。"因此，他认为"中国艺术形式的内容就存在于它节奏的生命和精神的谐振之中"，"这些都是由世界观——审美偏爱综合体和这种艺术所使用的材料形成的，是由于适合于表现这些内容的创造性方法所形成的。"（见《二十世纪西方美学名著选》）

当然，我们还可以说，多伊奇还未能认识到中国人在"线的节奏""舞蹈的曲线"的形式中，即在"用笔"中更有着中国人对"人性"的深刻认识，即钱钟书先生所拈出的："人化"。作为"骨法"的"用笔"不但要求表现对象的性情，反映作者的情感和个性，并且应当加上"人之为人"的普遍准则，即人情之理。曹魏时的大书家钟繇说："笔迹者，界也；流美者，人也。"石涛题画："画法关通书法律，苍苍莽莽率天真。不然试问张颠老，解处何观舞剑人？"二言最能道出中国书画艺术的精意。以书入画，使画的"指腕之法，有出于形象之表者"，从而流了万象之美，也流出了人性之美，正是中国人的造诣，中国艺术的高超处。宗白华先生曾为此引用大雕塑家罗丹的话，"一个规定

的线（文）通贯着大宇宙，赋予一切被创造物。如果他们在线里运行着，而自觉着自由自在，那是不会产生出任何丑陋的东西来的。""表现在一胸像造型里的任务，是寻找那特征的线文。低能的艺术家很少具有这胆量单独地强调出那要紧的线，这需要一种决断力，像有少数人才能具有的那样"，而为"我们古代伟大的先民就属于罗丹所说的少数人"自豪。

艺术没有"本体"，艺术形式是多种多样的。融书法于画法，不但是中国画自身发展的必然性，并且正当而合理。根本原因在于中国艺术"意象"表现的独特。对此，宗白华在60年前就有过反复的阐释。西方人也逐渐有所认识，如上述所引多伊奇的话。"符号论"美学的奠基者卡西尔，在《人论》中论述了人的本质是人的无限创造活动，文化现象都是人类符号化活动的体现："科学在思想中给予我们以秩序，道德在行动中给予我们以秩序，艺术则在对可见、可触、可听的外观之把握中给予我们以秩序。"可以说，是中国人赋予绘画以最高价值和权威的"真"及"向上心"的秩序。儒家思想以"仁"为核心。仁的真义是"为己为人"（"己所不欲，勿施于人""己欲达而达人"），"我"总是包含了"他"，提倡人性的自觉，变化自身的气质习性，强调艺术不仅是艺术本身的美。道家以"自然"为人生的最高境界，这样不仅是"非功利的"，更有一种"超越性"，成就为中国画的特质。中国画的"写意"原则，最能反映这一特质。"写意"有三方面意思：一是由客观的物象，成为心中的意象，写为作品的形象，三者"得意"而足。二是写出作者的旨意，即"以意命笔"。三是作画的状态，惬心惬怀，惬惬意意。画家经过一定的努力，用笔克服了"气质之性"的"自我表现"，成为自然流露（"真率"），心手双畅。日本的中国学学者笠原仲仁赞叹："这的确是中国人美学意识进化的极境！"当然，世间事物总是不齐的，"写意"也有平庸以至沦为低下、恶俗的，那仅指表现方式（与"工整画"相对的"写意画"。但工整画的表现原则仍是"写意"的）无损于"写意"的高超。

总之，如果把形式（点、画等）只是作为表现主题、描画对象的手段，还是"孤质无文"的。"言之无

文，行也不远""文质彬彬，然后君子"。"文"不但加强作品的表现力、感染力，为形式增添了意味，使作品走向审美，也不知不觉地变化了人（作者和读者）的气质，提高了人生境界，促进人与人的和谐。

最后，似乎有必要提出对于"笔墨"的态度问题。张东荪先生在《知识论》里论述概念与设准的区别：概念是由经验上用了设准而总括而成的。概念是内容，设准是条件。我们直接知道的是概念，对于设准虽使用之而却不明显。并且概念只是一个符号。设准只可替换而决不会变伪，而经验则可完全失效，以致完全抛弃。"笔墨"也是一个概念，它的设准包含了"通情达理"这个因素。一个画家作画可以不讲"笔墨"（对他而言，"笔墨"已经失效），但由"通情达理"而出的用笔用墨的准则不会变伪。"无论感觉知觉概念，凡知识其结果却无不唤起一个态度在自己身上。"对这一知识，接受或拒绝，人有其自由；但此知识决不因被拒绝而无价值。有句话说得好："不想要理解就不能理解。"多伊奇还有一段十分客观的话，值得我们听一听，他说理解文化 —— 作家审美偏爱（并把它恰当地视为一种审美选择的可能性），必然有助于认识艺术作品的性质，"如果机械地运用我的'趣味'去评价来自另一个具不同审美偏爱的艺术作品，确实会是很荒唐的。"

看待、评价中国画，先要认识中国画的"事实"，即中国画为何物。我的体会，成就中国画体，有五点是应该考虑的：整体性、意会性、功力性、主体性、"极高明而道中庸"。

整体性

什么是艺术，西方当代美学家从不同的面下定义："艺术即表现""艺术即经验"，艺术的本质属性是"有意味的形式""艺术是人类情感的符号形式的创造"等等。自然主义的、实用主义的、心理分析的、形式主义的、现象学的、存在主义的，还有接受论的、语义学的，所得的结论，可说都是只得片面的真理，最终以为艺术是开放的，不可能下定义。而西方艺术的进程，在不断的否定中走向"艺术的终结"。"作品的理论无穷，同时作品接近于零，结果在终点剩下的其

实完全就是理论了。艺术作品在纯粹思维的光芒照耀下被完全蒸发掉了。当然我们可以说艺术仍然像过去一样存在。不过要记住，它纯粹是作为对其自身的理论认识的对象而存在的。"（丹图尔《艺术的终结》）

我们的古人要求"正名实"，却对下定义不感兴趣。《庄子·应帝王》有一则寓言说，南海之帝名倏，北海之帝名忽，中央之帝名浑沌。倏和忽常相会于浑沌之地，浑沌待他们很好。二人商量报答他，说："人皆有七窍以视听食息，此独无有，尝试凿之。"一天凿一窍，到第七天浑沌就死了。是说浑沌以合和为貌，日凿一窍，七日而死。孔子讲"仁"，《论语》"仁"字出现109次，但孔子没有给"仁"下定义。中国传统思想，常以为下定义是"妄"。艺术上凡信奉某"主义"的，都是将一个整体事物的某因素绝对化，而不免"偏执"。《尚书·洪范》："一极备，凶。一极无，凶。""五者（雨、旸、燠、寒、风）来备，各以其叙（同序）庶草蕃芜。"老庄认为，"道"不可见不可闻不可言，"形形者无形"，可说的就不是"道"。事物本是整体的，应当整体观照。所以王夫之说："善言道者，由用以得体；不善言道者，妄立一体，而消用以从之。"（《周易外传》）章实斋说："门径愈歧，而大道愈隐焉。"（《文史通义》）"圆览"是中国文化的重要特征。

中国画论说："外师造化，中得心源"，"遇于目，感于心，传之手而为象。"画"由心目成"，这就不只就心（情感、心思）论画，不只就物论画，也不是就画论画。艺术是创造，"以主宰为造物，用心目经营之"，主体、事物与艺术自身规律三者综合为一。因此，艺无定体，法无定规。作品的意象，齐白石取"似与不似之间"。黄宾虹取"绝不似而绝似"，无可无不可，"惟其是耳"。山水画的空间表现，旨取"远"意，打破近大远小，前清楚后模糊的框架，并且寓时间于空间，是合心目的整体观照。现在常说山水画是"散点透视"，其实不妥。引进了西方"焦点透视"这一概念，又发觉不能以之解释山水画的空间处理，于是造出"散点透视"一词。但是，不论"焦点""散点"，都是以目"视"为基础。画中有近小远大的桌子房子的表现的，更是反透视。可见以西方心物对立的一分为二

的思维方式和概念来看待、解释中国艺术，把物理机能混淆于艺术表现，难免似是而非。

整体性，是中国人的生活经验，思维方式，也是审美态度，价值趋向。美国学者阿恩海姆在批评结构主义时说："谁都知道，最典型的立体主义者并不是最伟大的艺术家。"（《审美思维》）比较中国画与西方某些现代绘画，我们能否有所启发呢？

"兼本末，包内外"，是中国人审美的"圆览"。古人说，听音，不但"听之以耳""更听之以心"，看画，又称"观画"。"观"者不仅以目，还以心观。阿恩海姆的《视觉思维 —— 审美直觉心理学》批判了感性与理性、感知与思维的隔裂，他说此书就是要为中国的道家学说提供科学的证据。他的"概念获得形状""艺术活动是理性活动的一种形式，其中知觉与思维错综交结，结为一体"等一系列的论证，正为"融情理、物理、画理为一体"做了最好说明。一些美学理论都是把某种艺术要素绝对化了。朱光潜先生在批评形式主义时说："被形式主义认为与美学不相容而抛弃的逻辑认识、个人经验、概念的联想、道德感、本能、欲望及其他许多因素，的确使我们的审美经验或成或毁。在艺术中和在生活中一样，'中庸'是一个理想。艺术中总是有一个限度，超出这限度时，这些因素的有无都不利于达到艺术的效果。换言之，这些因素都应当各自放在适当的距离之外。"（《悲剧心理学》）此所以中国画的造诣，决定于作者的文化素养。

意会性

清人叶燮《原诗》说："惟不可名言之理，不可施见之事，不可径达之情，则幽渺以为理，想像以为事，惝恍以为情，方为理至、事至、情至之语。……得此意而通之，宁独学诗？无适而不可矣。"

这是说，诗人以意造境，读者即境会心。此中道理，画与诗是相通的，即意象创造："立象以尽意"。

阿恩海姆说："只是在印象派运动兴起之后，美学理论才开始出现根本性的变化，开始认识到一幅画乃是心灵本身的产物，而不是外部物理对象的复制。正是这种对外部物理对象和心理意象的区别，才构成现代艺术理论的基石。"（《视觉思维》）与西方艺术在20世纪前以"再现"为主流不同，"意象"却在中国有悠久的历史。"书画同源"，指事象形，绘形绘意；《易·系辞》："书不尽言，言不尽意"，"立象以尽意"。《老子》："执大象，天下往。"（河上公注："象，道也。"）而"道"不可见、闻，不可言，"不形"。梁刘勰《文心雕龙》："窥意象而运斤"，唐司空图《诗品·缜密》："意象欲出，造化已奇"。"意象"是中国传统审美的中心范畴。"意象"是一个统一的概念，不能分裂为"意"和"象"。虽然我们可以说"意象"是"意中之象"，或者"意、象应曰合，意、象乖曰意"（何景明），"意"与"象"对应，其实这里的"象"已经是"意象"了。这正如阿恩海姆的解释："这种心理意象所显示出来的'可能'或'可见'方面，仅与思想概念有关，而且与之相互一致"，"这样一种意象显然是他们头脑中正在思考的概念的极简略的视觉形象……实际上是一个代表大脑工作情况的模型……这样一种视觉意象的形态完全是由思维者头脑中占支配地位的概念决定的"。（《视觉思维》）"意象"在诗里是表达特定情思、意念的，能令读者得之言外的语言形象，它是"虚"的，有"定指"却是不确定的。"意象"在画里则是"实"的或"实中有虚"的具体的形象，"有意味"的艺术形象，它不是客观对象的再现，而是意造之象，情思之象。因此，它不存在具象，也不存在抽象的问题。

"意象"乃是一种虚幻的事件，因此，"意象"的表现必然是"写意"的。"目既往还，心亦吐纳"（刘勰）的艺术形象，不能仅靠感性知觉。如山水画的"三远"（平、深、高），便不同于眼睛的"三视"（平、俯、仰），而是由视觉体会而得的对象的意态意度意致的"远"意，成功为"得意"而"称心"的意象。所以论画说："盈天地之间者万物，悉皆含毫运思，曲尽其态，而所以能曲尽者，止一法耳。一者何也？曰：传神而已矣。……故画法以气韵生动为第一。"（邓椿《画继》）这也就是唐张彦远为什么一再强调"得意"，强调"不患不了，而患于了……若不识其了，是真不了也"。以平面化和"虚实相成，有无互立"等艺术手段，将现实中块然的物理"实体"转化为虚灵透脱而充满情意的艺术形象，自由骋驰而饱含人性之美的笔墨，充分

体现了中国人的智慧。正如日人铃木大拙在《通向禅学之路》所揭示的："终极的经验性事实，不应当隶从于结构式或图案式的思维法则，不应隶从于肯定或否定的法则，也不应隶从于失去了温情的冷酷的认识论的结构样式"，中国画确实达到了这样的高超之境。

因为高超，达到就不容易。倪云林的画，数株树，几处陂石一汪水，一种"寂寞无可奈何之境"，令恽南田"难言之矣"。但必有真工实能，"方能将真性情搬运到笔墨上"。所以，对于"写意"又不能不有所辨。"写意"作为原则（尚意），取象的原则，表现的原则，不论何种形态、何种体制，一无例外。张彦远论画有二体："笔迹周密"的"密体"和"笔才一二，像已应焉。离披点画，时见缺落""笔不周而意周"的"疏体"，后来称作品为"工画""写意画"，即从此出。因此，不能把"写意"（尚意）原则与"写意画"等同起来。所以古人说："工画亦须写出"。至于"写意画"，也不可一概而论。早在明代，谢肇淛、李日华等就对当时有的人"任意师心、卤莽灭裂、动辄托之写意而出"的现象，有过深刻的批评："无逸气而袭其迹，终成类狗耳！"后来黄宾虹先生也以"士夫画"区别于文人的余兴，一再指出："古人所谓写意，必于未画之先，平时练习，已有成竹在胸；当画之时，有笔法、墨法、章法，处处变换，处处经意。熟极之后，理法周密，再求脱化，而后一气呵成，才得气韵生动""士夫画为唐宋元明贤哲精神所系，非清代文人画之比，正以其用笔功夫之深，又兼该各种学术涵泳其中"、"文人与学人不同。……元人之画从唐宋苦心孤诣处变化成家"；而"文人习空谈，不勤苦"，"清代二百余年中，画者已乏练习之功，不过随意应酬，且为文人之余事，称曰写，贻误不浅"。（俱见《宾虹书简》）元人萧散宋法，都有真工实诣，笔简而意繁，"虚中有实"，"无虚非实"而"不徒斤斤于皮相"。所以陈老莲说："倪老（云林）数笔，都有部署法律"。李日华说："王叔明黄子久……画法约略前人而自出规度"；顾凝远说："元人用笔生，用意拙，有深义焉"，"惟不欲求工而自出新意，则虽拙亦工，虽工亦拙也"。可知"自出规度"的有意有法，与随意涂抹，根本不同。作品作为一个"世界"，"拥

有它自己的实在形式"，此即三国魏·王弼所说："意以象尽，象以言著。"（《周易略例·明象》）

伍蠡甫先生在《中国山水画艺术》中谈到"尚意"的原则给山水画（实是整个中国画）带来的影响，有：一笔画、水墨画、皴法、丘壑内营的构图法、手卷形式、题画等，说明中国画的风貌与尚意原则是密切相关的。

功力性

苏东坡《龙眠山庄图》跋："有道而不艺，则物虽形于心而不形于手。"有造诣者必有功力；有造诣，才有真功力。

传统遗存的东西，可资学习借鉴，对后人有用，但对个人来说，"受用"才是真有用。学习必以己意为旨归，所以古人说："学必兼性情"，"学与功力，相似而不同"。（章学诚《文史通议》）能记诵，善摹仿，还不算功力。功力见于"行"之"自得"。《易·系辞》："精义入神以致用"，"制而用之谓之法"。功力表现在学而能化，善于表达自己想要表达的。王石谷称："以元人笔墨，运宋人丘壑，而泽以唐人气韵，乃为大成"，后人也视他"集大成"。王国维则认为石谷"但以用力甚深之故，摹古则优而自运则劣"。英国美学家和批评家理查兹说批评有两个方面，一是价值的讨论，一是传达的讨论。作品是表现作者的经验、情感、情趣的"世界"，须有"法"以"通达"之，才能"象以言著"。叶燮论诗说："惟理、事、情三语，无处不然。三者得，则胸中通达无阻，出而敷为辞，则夫子所云'辞达'。'达'者，通也，通乎理，通乎事，通乎情之谓。而必泥于法，则反有所不通矣。辞且不通，法更于何有乎？"功力即通达的能力。王石谷泛学宋元诸大家，不过守前人的成法，就他的才情识见，王国维视为三流，是得当的。守前人成法而乏己意，"不过一工人之技"，属"能品"，虽然也有"合作"者如《秋山红树图》，可跻二流。

艺术是"无中生有的功夫"（王阳明《传习录》），知"以行为功"，功力是属于学而有作为者的。"技进乎道"，作画一定需要技法。但"技"不是一个可"通行"的概念。一个有作为的艺术家的技法，必有其特

殊的成分区别于画谱上所能学到的。这叫"道不可以一迹"。是谓"艺成勉强，道合自然"。

技有"大道"，有"杂技"。我们看重有难度的技法。董其昌笔精墨妙，其实他生性本弱，自知才力薄怯，遂与古人"血战"数十年，用笔臻于峭秀生拙趣多，后人尚且以为"秀不掩弱"。黄宾虹的墨法，踔踔前人，用了一生的精力。只有"打熬过来"，方才识得"笔无虚着，机有神行"。而十几年前，浙江美院中国画系应一位台湾画家的愿望，为山水画专业上课一周。过了三四天，学生们都已掌握，再没有兴趣。为作品的"视觉效果"，在"做"上面花精力，决不可与功力等量齐观。画的艺能，是属于文化的，所以有高低雅俗的区别。

主体性

艺术既然是"无中生有"的东西，则古人说"如其人"，应当是无可动摇的识见。艺术有自身的规律——"自治"，是为艺术之道。而治艺术者，存乎其人。孔子说："人能弘道，非道弘人。"弘艺术之道者，人也。"异乎人者视听言动，同乎人者眼耳口鼻"（石谿）"各师成心，其异如面"（刘勰）作品的高下好丑，是与非，总如作者自己。

中国文化的主体性，在叶燮《原诗》里有精确的表述：

"以在我之四（才、胆、识、力），衡在物之三（理、事、情），合而为作者之文章。"

事是客观的存在。理是客观的，而明理在人，所以有主观的成分。心与物接而生情。三者"衡"之的是作者，就是作者的经验、世界观。才、胆、识、力，就纯在自己了。四者的作用与相互关系，仍摘录原文：

"识以居乎才之先。""我之命意发言，一一皆从识见中流布……胸中无识之人，即终日勤于学，而亦无益。"

"才者，诸法之蕴隆发现处也。""以才御法而驱使之""无才则心思不出，亦可曰无心思而才不出。"

"胆能生才""成事在胆"。

"……才，必有其力以载之""有力则不依傍""无力则不能自成一家"。

"内得之于识而出之而为才，惟胆以张其才，惟力以克荷之。""才、胆、识、力，四者交相为济。"

"四者无缓急，而要在先之以识。使无识则三者俱无所托。无识而有胆，则为妄，为卤莽，为无知……无识而有才，虽议论纵横，思致挥霍，而是非淆乱，黑白颠倒，才反为累矣；无识而有力，则坚僻亡诞之辞，足以误人而惑世，为害甚烈……惟有识则能知所从，知所奋，知所决，而后才与胆力，皆确然有以自信"。

古人说："思而不学则殆"，"不学无术"，又说问题常出在"不读书之过"。关于人生和艺术的道理，可说已经被中外的哲人讲尽，今天我所说的也大都引前人的话，并没有特别的见解。以上面叶燮的知见，以观近二十年画坛的议论，就足以冰释纷纭了。现在仍有人说影响中国画的"弊端"之一是"过分强调画外功夫，强调学问，而没有把美术当作一门独立的视觉艺术"，这是无识还是有识？叶燮还说过："大约才、识、胆、力，四者交相为济，苟一有所蔽，则不登作者之坛。"对还是不对呢？

"极高明而道中庸"

这一条也可放在整体性中，为彰明中国文化这一特性，专门提出来。

"极高明而道中庸"是《中庸》中的话，冯友兰先生赋予新义以阐述中国哲学的一个主要的传统，一个思想主流，是"即世间而出世间的人生智慧"—— 所求的最高境界，是超人伦日用而又在人伦日用中。在这种超世间的哲学及生活中，内与外，本与末，精与粗，玄远与俗务，出世与入世，动与静，体与用，理想主义与现实主义，高明与中庸，种种对立，已被统一起来。"求解决这个问题，是中国哲学的精神。这个问题的解决，是中国哲学的贡献。"（《新原道》）这一中国传统思想的"事实"，也是中国传统艺术的"事实"，与上引朱光潜先生的见解"在艺术中和生活中一样'中庸'是一个理想"，完全一致。

"中"是中国古代的思想。尧曰："执中"，皋陶衍为"九德"之说，行有九德：宽而栗，柔而立，愿而恭，乱而敬，扰而毅，直而温，简而廉，刚而塞，强而义。各以二者之中（如宽而栗）为一德。（见《尚书》）

后来孔子的再传弟子子思所作的《中庸》一书，为儒家哲学的根柢。"中""正反相涵而得中"，是"恰好"而非"非之无举，刺之无刺"。"庸"即用。"道中庸"，朱熹说："道，由也。"又说："道之为体，其大无外，其小无内，无一物之不在道。"所以"道"是遵循的意思，作为名词，又是"体"，以中庸为体。"高明"是中庸的妙理。"极高明而道中庸"，就是既平常又超越。在艺术中，不论所表现的题材大小，喜怒哀乐的情感，都是日常生活，而境界却是超越性的。也就是"无不为而无为"。这就是为什么中国文化讲"立志"，讲"立格""立品"。它既是个性化的，又要求"质性"的提高。如用笔，刚敢而含忍，雄放而有收敛（留），柔而不弱，重不堕，细而大，都是不执一端。书画运笔痛快者常不沉着，沉着者每欠痛快。大家之作，无不"沉着痛快"。潘天寿先生说自己"霸悍"，他用笔方刚如其人，而方刚中寓圆能收，并且力大，正反差距愈大，被他统一而所发出的也愈强烈。

"极高明而道中庸"这一超现实而不脱离现实的要求和境界，就具有了发展的内在必然性。"外师造化，中得心源"的创造原则，涵盖时空，后人永远有他的用武之地，而不必改弦易辙。中国传统文化，具有"日新"的精神。《易·系辞》："生生之谓易""通变之谓事"、"化而裁之谓之变，推而行之谓之通。""通则变，变则久。"世界是变化的，文艺也是变化的。所谓"通其变遂成天下之文。"变化是历史的事实。但中国传统思想的"常新""与时高下"，是主张"通变"，要求"时中""文变染乎世情，兴废系乎时序""观通变于当今，理不谬摇其枝"，时时得"中"，无可无不可而皆"是"。"通"的意义是"久"与"大"，（"通则久""通变则可大"），"取新"乃发扬光大。所以传统视"通变"为"不得不变""不变而变"，而非"趋时"。通变是出于内在需要的自觉，而逐时好者，为他从人，不免于盲目"刻意求奇，以至每况愈下。""时习之所谓新者，皆中国古人所唾弃。"而且，"时髦之所以为时髦，就在于他的不甚时髦或流行；一件东西真变成时髦或流行了，那就无足为奇，换句话说，那就不时髦了。"（见钱钟书《为什么人要穿衣》）现时所热衷的"创新"，大都是"粗糙和矫糅合在一起"的"形式主义"的时代表现，诚如著名的意大利美学家克罗齐在上个世纪30年代批判17世纪艺术时所说的："有人还说过，这是对创新的贪婪追求。在这里，要么是人们忘记了人是永远追求创新，追求新生活的，要么则是由于把追求一种虚假的创新这种特殊含义说成是追求创新，因而陷入了同语异义的泥坑。"（《美学或艺术和语言哲学》）所以，与其天天响亮地要求创新，不如强调重视生活，倡导刻实的艺术功夫。

以上五项，整体性关于中国人的生活经验、人生态度和价值观；意会性是以"意象"作为审美特征，作品的"写意"原则和功能；功力性表明中国画的传达能力非一蹴而就；主体性是说作品与作者的关系"如其人"，是审美倾向问题。"极高明而道中庸"，则是中国文化的人文高度，实际上，也是人类文明的最终归宿。这几点都不是孤立的，此处是为了认识中国艺术分析而言之。

综合五者，而成为中国画的"体"。这个"体"的"存在形式"乃由"笔墨"写出。因此，中国画的艺术形象，也就是"笔墨形象"。

"笔墨"曾经引起一场论辩。至今认识仍有不少分歧，或者仅当成是作者的个人选择问题。我以为，笔墨事关艺术形式的独特性，对其认识将严重影响中国画的发展。我曾写过两篇短文：《笔墨与中国水墨画》《坚持笔墨表现，为传统增高阔》，这里简单地提出几个认识问题，并稍为引证：

·笔墨"流美"。用笔用墨是"理性认识成分的直接表现"，中国画的感性特征。这是首先涉及中国人形成概念的思想，即不以二分对立（如精神与物质）为基础。"笔"作为概念，包含了点、画（积点成画）、块（扩大为块）的形态和点、画、块的美学要求。同样，"墨"含有墨的使用及用墨之美二者。

——"某些理性认识成分（即知识或信息），虽说也是一件作品的合法组成部分，却是从外部强行加入到视觉陈述中去的。……然而，这样一种理性的含义同时又在绘画的视形式中得到了直接的表现。"（阿恩海姆《视觉思维》）

·以书入画的笔墨形式，构成了审美对象的真正材料。用笔用墨具有独立的审美价值，是中国画的艺术要素，一个民族值得骄傲的艺术创造。不承认这一点，"抽象艺术"也就被否定了。

——"古雅之致存在于艺术而不存在于自然。以自然但经过第一形式，而艺术则必就自然中固有之某形式，或所自创造之新形式，而以第二形式表出之。""虽第一形式之本不美者，得由其第二形式之美雅，而得一种独立之价值。……绘画中之布置，属于第一形式，而使笔使墨，则属于第二形式。凡以笔墨见赏于吾人者，实赏其第二形式也。"（王国维《古雅之在美学上之位置》）

——"在艺术方面，艺术必须变成创作意志而非模仿意志。在知觉方面，为了艺术能理直气壮地去颂扬次要特质而不沦落为装饰，就必须承认外形可以呈现一种理性真实性（理解力是这种真实性的判官）不同的，但又不小于它的真实性，必须恢复知觉的地位……并同时恢复内在于知觉的，而理性主义极可考虑的审美意义、情感意义或是实际意义的信誉。"（杜夫海纳《审美经验现象学》）

——"颜色归根结蒂是颜色所起的绘画功能甚至由颜色的表现价值来界定的。……色彩……笔触——与高贵材料进行肉搏的一种劳动的符号——便变成绘画的一个要素。"（同上）

·用笔如聚材，结构如堂构。用笔如四肢百骸，结构为形貌。用笔如善书，结构如能文。笔墨，它的用笔用墨的"人化"特征，审美评价以及形象的点画的结构方式，是一个动态性的概念，没有一定的形迹，也没有定法。它变化、发展、扩大，"心运无穷"。

笔墨不是"程式"，笔墨没有程式，"程式"只是"成法"。山水皴法，树木的鹿角，蟹爪分枝法，是表现技法。运用这些技法者，有的有"笔墨"，有的没有"笔墨"。道寓于器，不可滞于迹象。刻楷膠柱者，执器为道，即器求道。"笔墨程式"的说法，是误解，是一种混淆。

——"形而上者谓之道，形而下者谓之器。""……形乃谓之器，制而用之谓之法。""以动者尚其变，……

通其变，遂成天下之文。"（《易·系辞》）

·笔墨与绘画的其它因素（形象、章法、色彩乃至气韵，作者的性情）并成一体，二而为一。

但无论何种事物，总是参差不齐。"笔墨"概念是一种普遍，"不只是抽象的普遍，而且自身包含着特殊的东西的丰富性的普遍。"（黑格尔《逻辑学》）作为一种理念，在实际上是没有完全合乎这个理念的。如用笔与形是否契合，使作品有善有不善，有平平。"内容"与笔墨，相资相成，实际运用却常"相离"。以"相离"视"相资"，于是有"形式"与"内容"的分立，或因此把笔墨看作"手段"。即如用笔与用墨，所运者就有有笔有墨、有笔无墨、有墨无笔、无笔无墨的不同。因此而有"鉴赏"，需要"辨似"。将笔墨与绘画因素割裂或视为并列者，是形式与内容对立的二元之见。

——"……天下中境易别，上出乎中而下不及中，恒相似也，学问之始，未能记诵，博涉既深，将超记诵。故记诵者，学问之舟车也。人有所适也，必资乎舟车；至其地，则舍舟车也。一步不行者，则亦不用舟车。不用舟车之人，乃托舍舟车者为同调焉。故君子恶夫似之而非也。"（章学诚《文史通义·辨似》）

——评画有"不见笔迹"之说。"画到无痕时候，直似纸上自然应有此画，直似纸上自然生出此画。……画到斧凿之痕俱灭，……昔人云：'文章本天成，妙手偶得之。'吾于画亦云。"（华琳《南宗抉秘》）"画成而不见笔墨形迹，望而但觉其为真者谓之象，斯其功自有笔有墨而归之于无笔无墨者也。"（汤贻汾《画筌析览》）所以观画有"气韵藏于笔墨，笔墨都成气韵"，"不见笔墨，但见性情"的赞叹。

·因此，笔墨之于意象，有可"离"与"不可离"，笔墨是"手段"，同时是"目的"。不能全面、正确认识笔墨者，仅以笔墨为手段，以"笔墨属形式范畴"者，不明"言即是物"的道理，不知笔墨"流美"者，实亦不知艺术为创造。

——"有一些艺术，它们的感性同产生感性的物质手段是分不开的……这些物质手段不仅是营自身的……一种手段……而且还是一个目的。……物质手段不仅仅作为物质手段——即对艺术家和工匠都是同

样的东西 —— 而存在，而且也作为存在着的感性的载体而存在。""总而言之，物质手段是通过显示自己……即通过展开自己的全部丰富性，实现自己的审美化的。"（杜夫海纳《审美经验现象学》）

—— "文艺之不足以取信于人者，非必作者之无病也，实由其不善于呻吟……自文艺鉴赏之观点言之。言之与物，融合不分。言即是物，表即是里。舍言求物，物非故物。同一意也，以两种作法写之，则读者所得印象，迥然不同。"（钱钟书《中国文学小史序论》）

·"笔墨"是"文化史的产物"，艺术主体性的表现，一种"理念"。究极而言，否定笔墨，实是否定中国文化的光辉。

—— "这种绘画语言的建设（按：色彩、笔触等）是文化史的产物。对画家来说，只有通过感性的逐步人性化才有色彩。这里，我们又一次在'相互主体性'的道路找到了艺术。审美创造和审美知觉只有在一种文化背景中才有可能。……对他们来说，色彩为了出现在我们眼前成为画布上这种胜利的光辉，它已成了一种理念。"（阿恩海姆《审美经验现象学》）

笔墨功能形成中国画的特殊风格。"笔墨"——中国人的审美创造，中国画的审美特征，艺术的一种"胜利的光辉"，没有被轻视的任何理由。

杜甫写诗"语不惊人死不休"。重视笔墨，正是为了"内容"，为了表现精神，传达情怀。

中国画到了清末，空虚柔靡，不堪收拾。但衰颓不因为笔墨。当中西艺术交合冲撞之际，惟有知己知彼，努力扩大和拓展笔墨功能，作品才有新意而不失固有的高度。知中西艺术的会通，吸收可吸收的因素，消化整合，而不能"接轨"。接轨实为异化，消亡自身。有说："东方笔墨与西方构成的接轨工作，可谓整个世纪中国水墨画界所想要完成的最大工程。"这种对中国传统自卑自贱的心态，也表明对笔墨的缺乏认识和实践。按康定斯基的定义，构成"是内在的有目的的使诸要素和构成（结构）从属于具体的绘画创作目的"（《点、线、面》），它的本质是生物机体原理，思想根源是以个体为基础的，按照力的原理组合为整体。（上面曾引多伊奇对勃鲁盖尔和马远的作品的分析，已见到了这一点）"笔墨"则是从整体出发的自由而合规律的功能性的表现，乃是两种不同的表现模式。据完形心理学美学的解释，作品都是力的视觉结构。比较而言，"构成"乃力的结构的"制作"，"笔墨"则是整体中力的运动与和谐（如"以气御势"、"由气成形"或"一笔画"的说法）。一个是"实体"的组构；一个是"蹈光摄影""抟虚成实"的虚灵透脱的意境结构。"真境现时，岂关多笔；眼光收处，不在全图""密致之中自兼旷远，率意之内转见便娟""神无可绘，真境逼而神境生""虚实相生，无画处皆成妙境""无层次而有层次者佳，有层次而无层次者拙"（笪重光），"参差离合，大小斜正，肥瘦短长，俯仰断续，齐而不齐"（黄宾虹），以"法备气至，纯任自然"为大本领的"笔墨"，如果接轨于"构成"，就基本上失去了自身应有的自由，笔墨表现的优越性与价值也随之丧失而沦落为工具的使用。许多"创新"作品的事实，便是明证。文化是人对经验的解释。解释的差异，而有不同的逻辑，形成不同的艺术体系。吸收不是舍己从人。笔墨与构成接轨，结果必是一个艺术高峰高度的丧失，一个艺术高峰被边缘化，被异化。这是因为过程包含着目的。而"构成"也不过只是西方艺术的一种表现形式。

上述五条，我们引出结论：中国画以"写意"与"笔墨"为表现特征、形式特征。而它的"质性"或"品格"，是"如其人"（钱钟书先生谓"如其人"在于"其言之格调"。见《谈艺录·四八》与"如人"（人化）。所以中国传统看画首观气象。

认识中国画传统的"事实"，庶几可以论中国画；知中西艺术之会通，庶几可以谈中国画的吸收与发展。王夫之说："易云'同归殊途，一致百虑'，是'一以贯之'。若云'殊途同归，百虑一致'，则是贯之以一也。"又说："此中分别，一线千里。"（《读四书大全说》）中国画的前途，应当"同归殊途，一致百虑"，世界艺术之林，则为"殊途同归，百虑一致"。

<div align="right">

童中焘

2006 年 5 月于杭州

</div>

目 录
CONTENS

图 版
PALTES

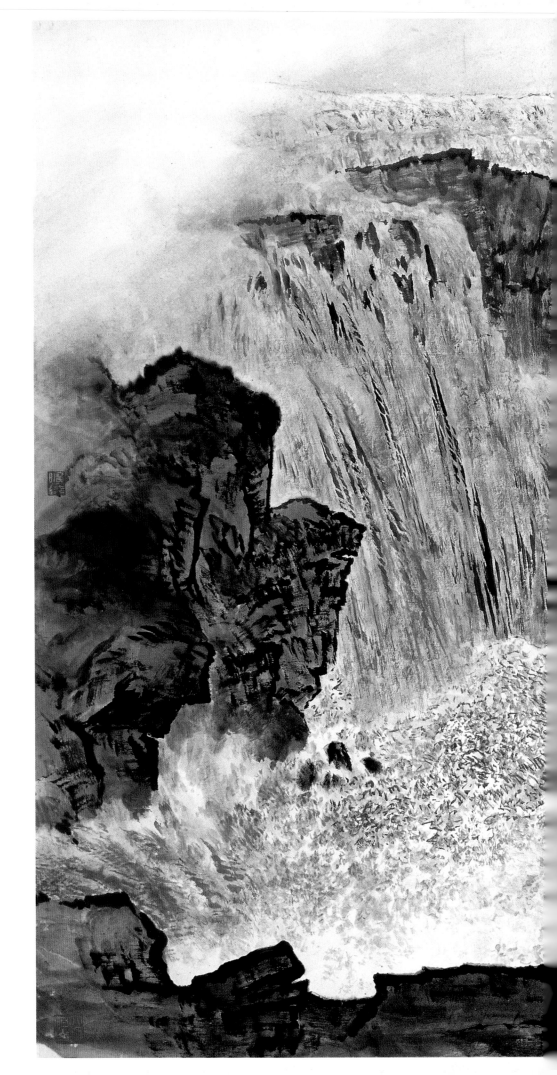

黄河之水天上来

孔仲起

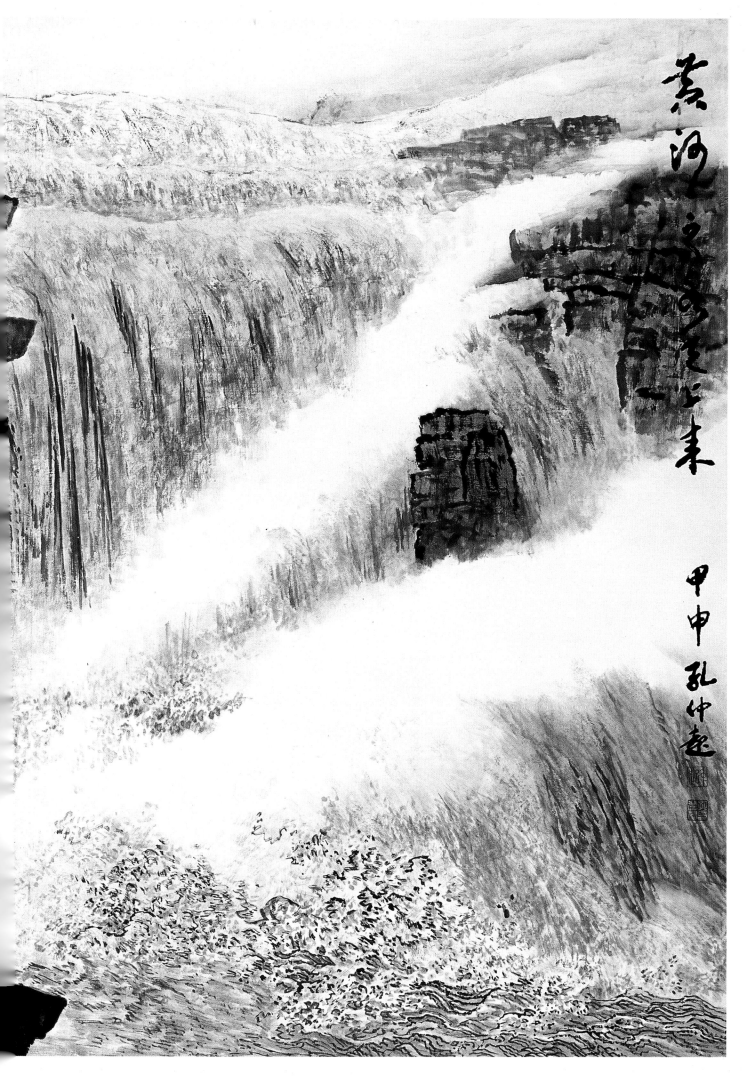

黄河之水天上来

甲申 孔仲起

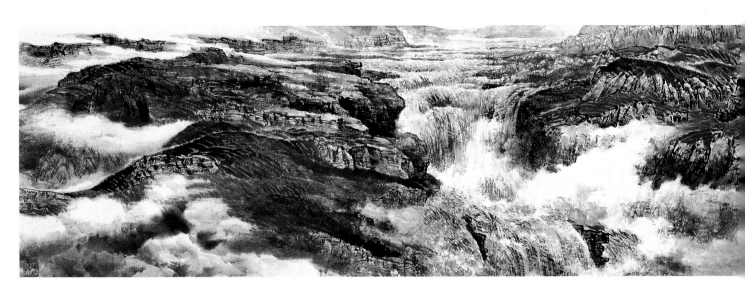

大河东去

孔仲起

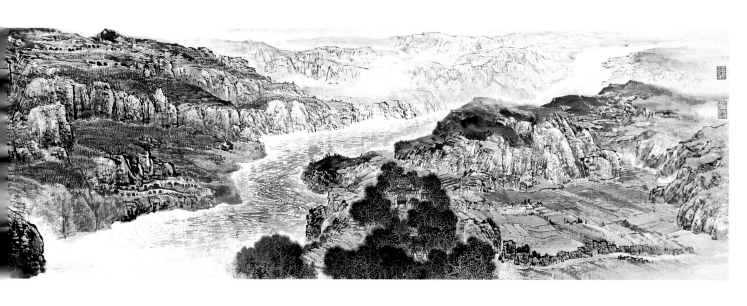

黄河入海流

孔仲起

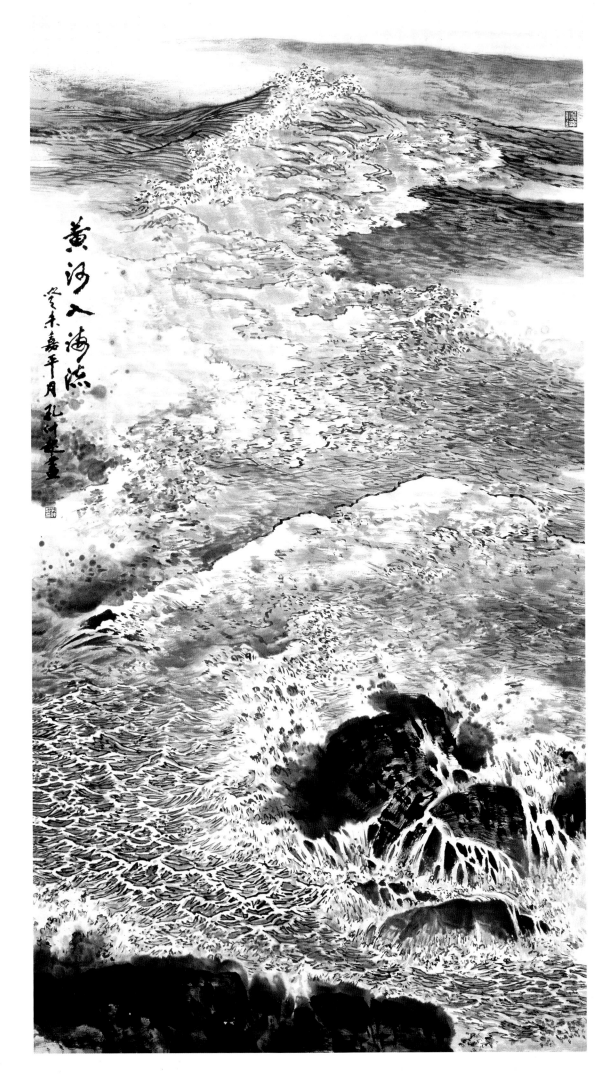

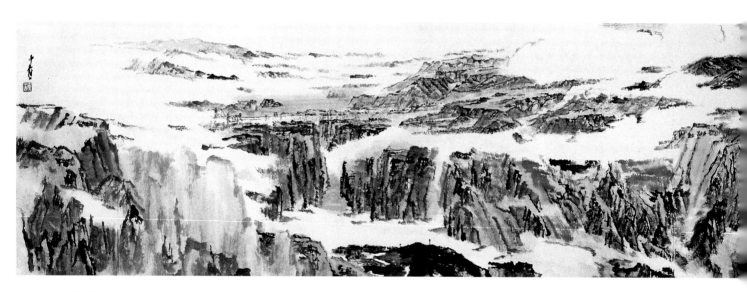

九曲黄河

童中焘

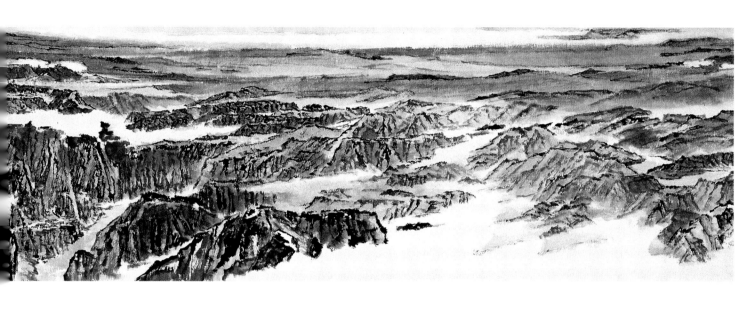

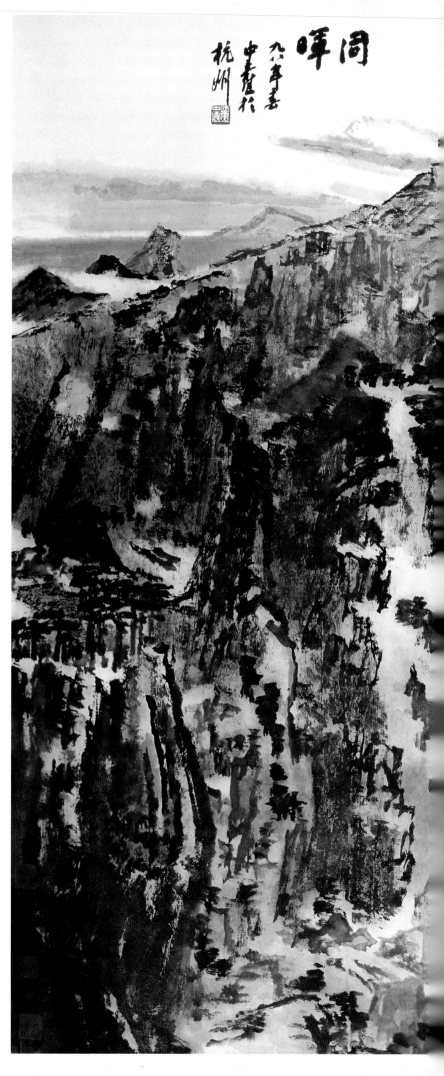

同　晖
童中焘

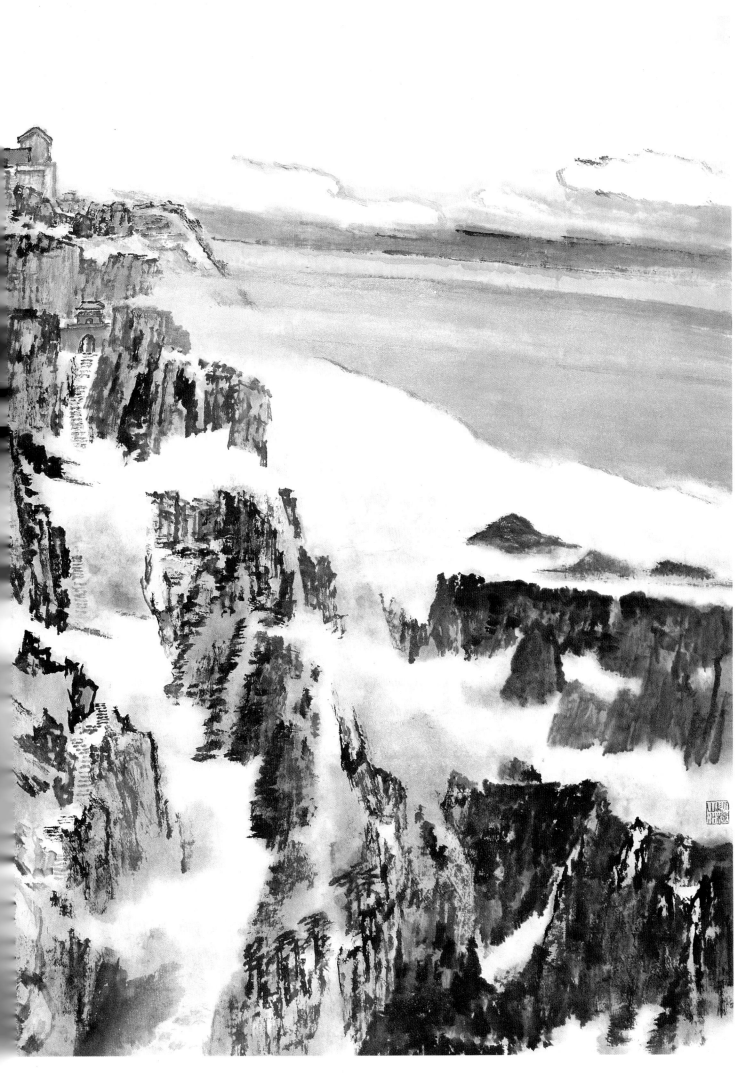

华山图

童中焘

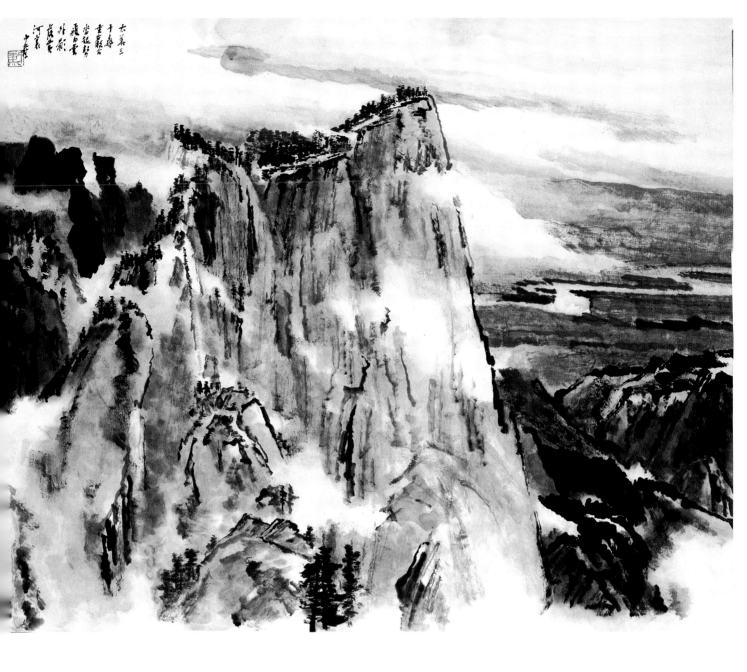

太华三千丈
十年画梦萦
少年凌绝顶
飞马白云中
河山万里
中寿

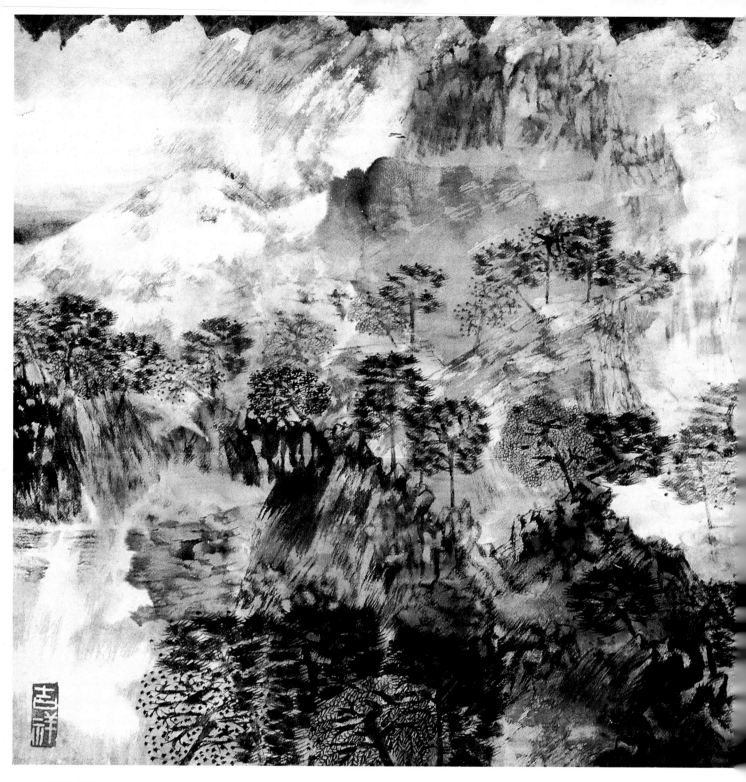

溯源图

卓鹤君

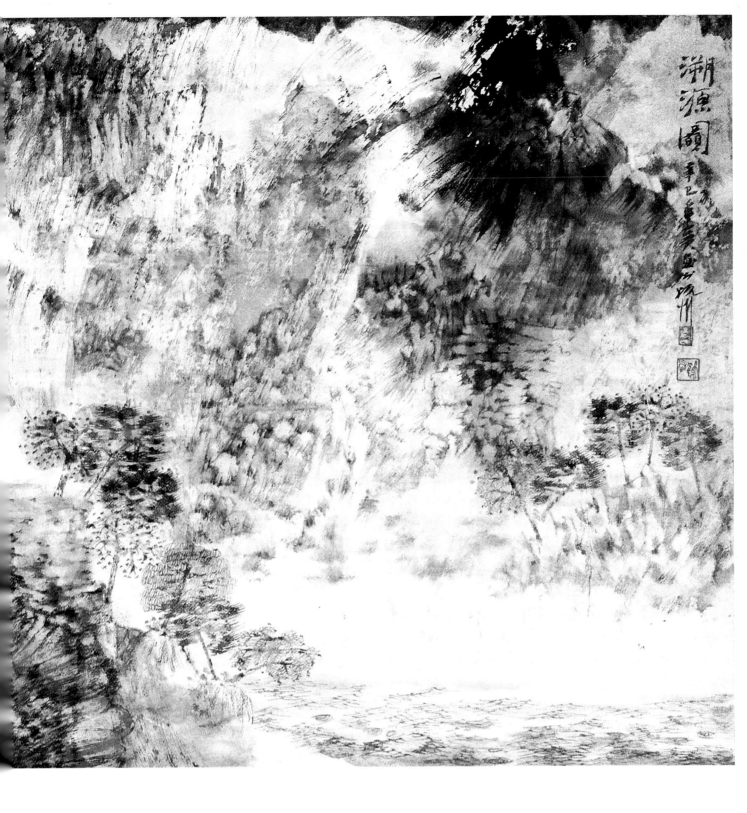

溯源图

黄河鹳雀楼诗意

徐英槐

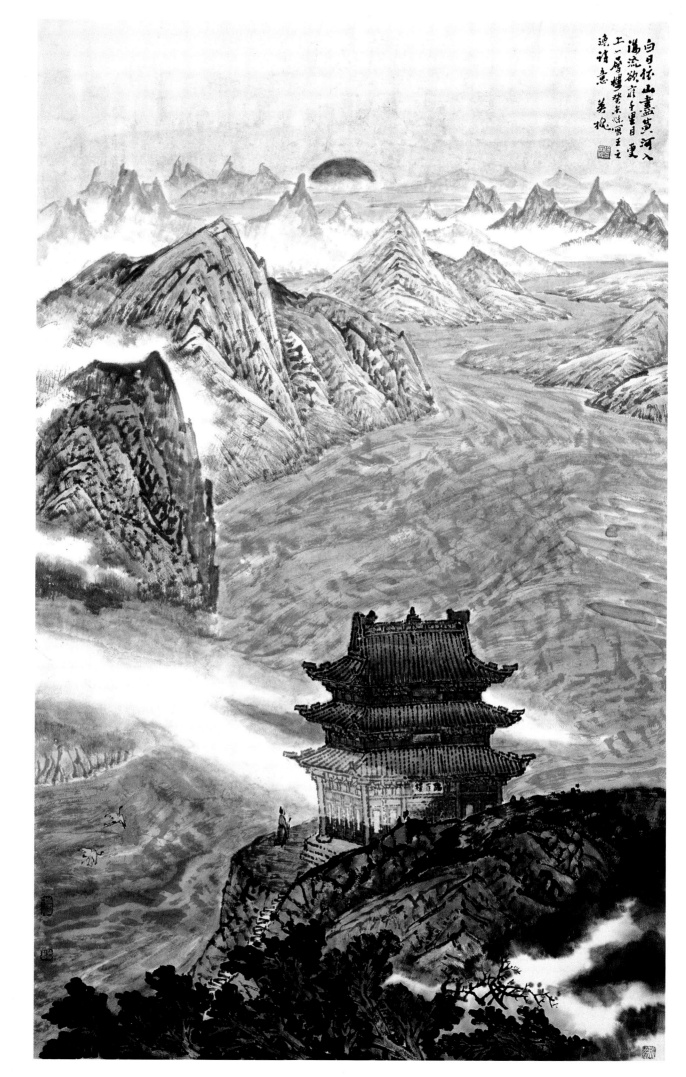

白日依山盡黃河入
海流欲窮千里目更
上一層樓登東悅寫王之
渙詩意 英悅

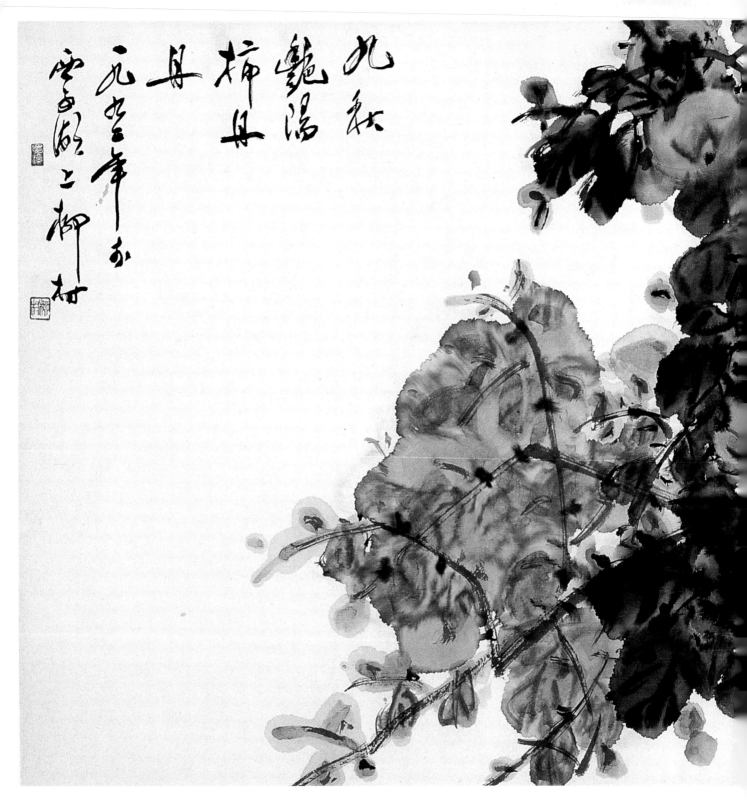

九秋艳阳柿丹丹

柳　村

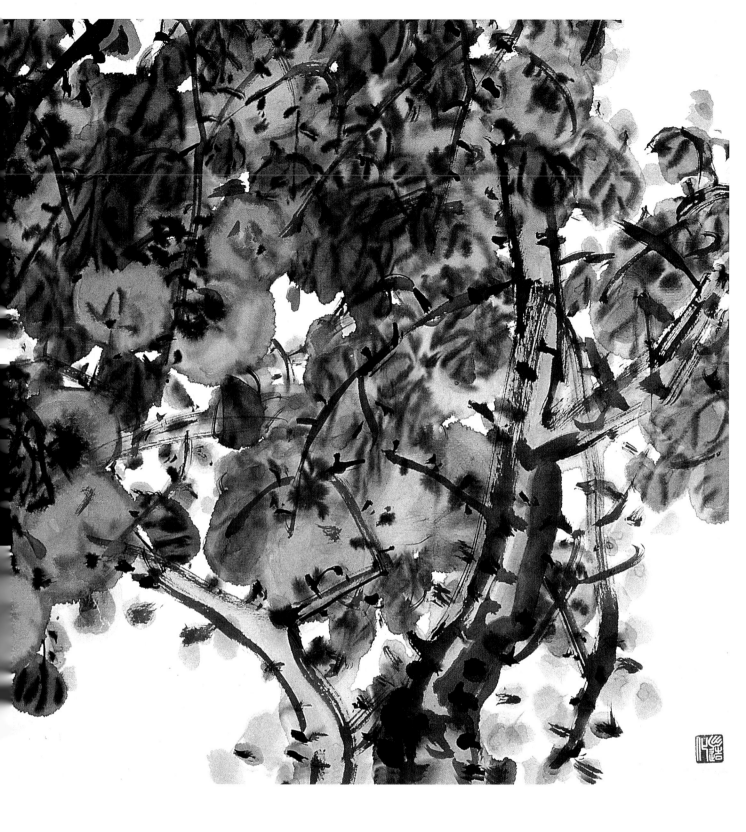

寥廓江天

柳　村

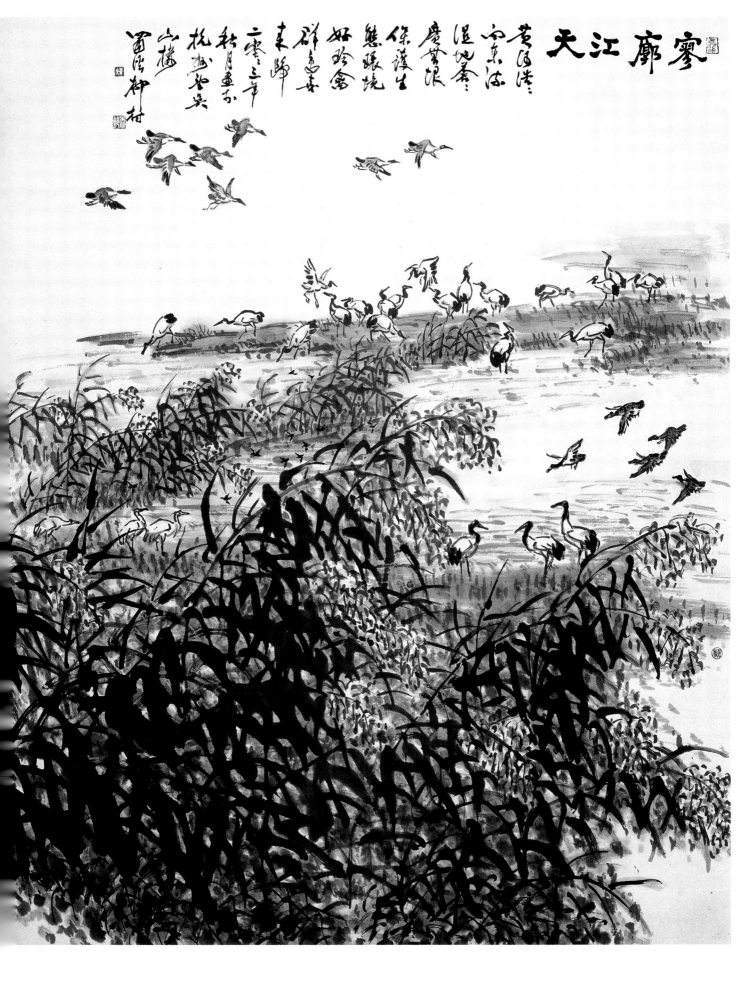

寥廓江天

黄海港湾
四束法
湿地苍苍
庆芦浪
保护生
态环境
好珍禽
群志喜
来归

二零二年
秋月画于
扰翅台吴
山楼
留得御村
杰

古柏长春水长流

柳　村

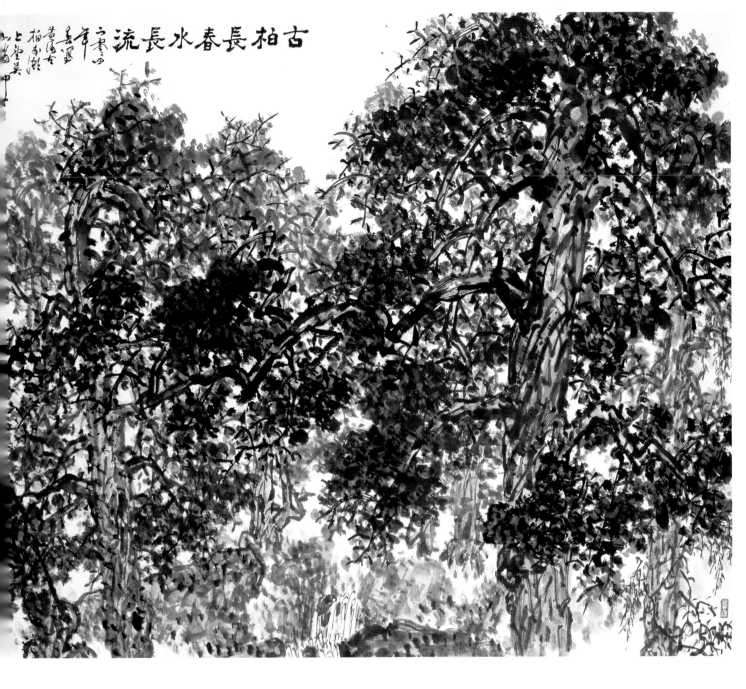

古柏長春水長流

墨　梅
柳　村

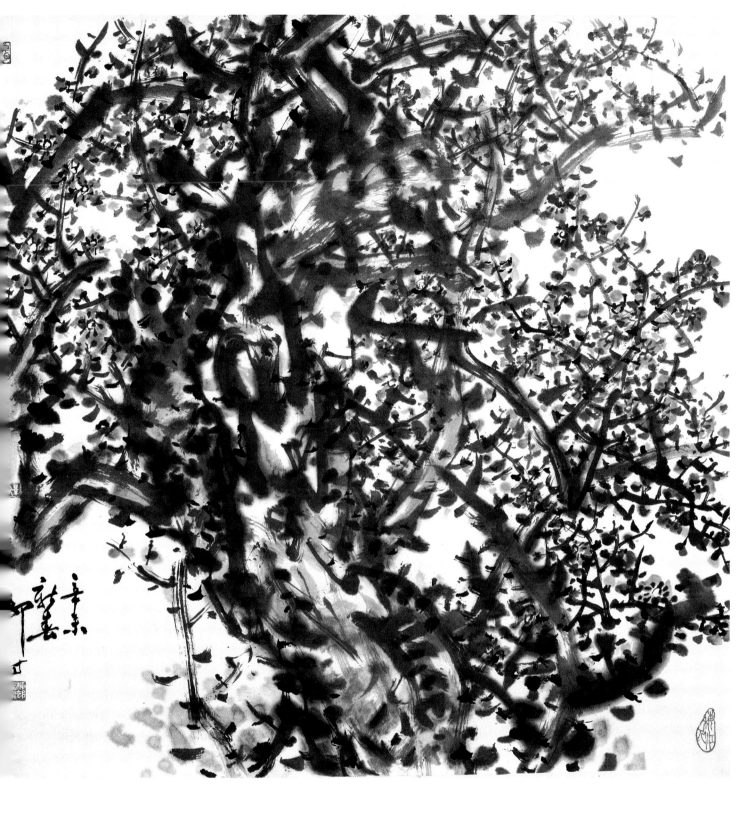

暮 冬
曾 宓

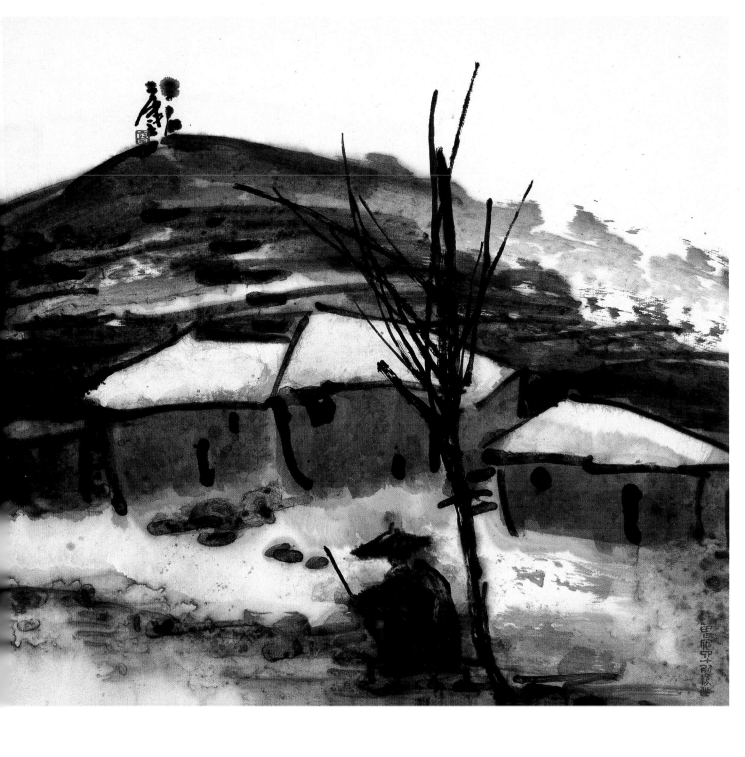

高原秋韵

包辰初

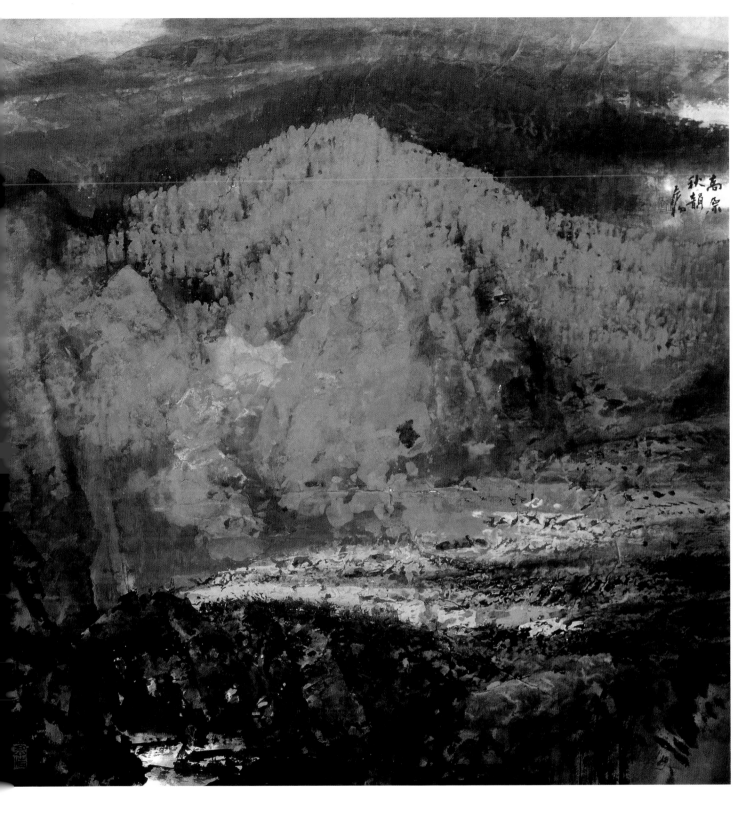

贺兰山积翠

包辰初

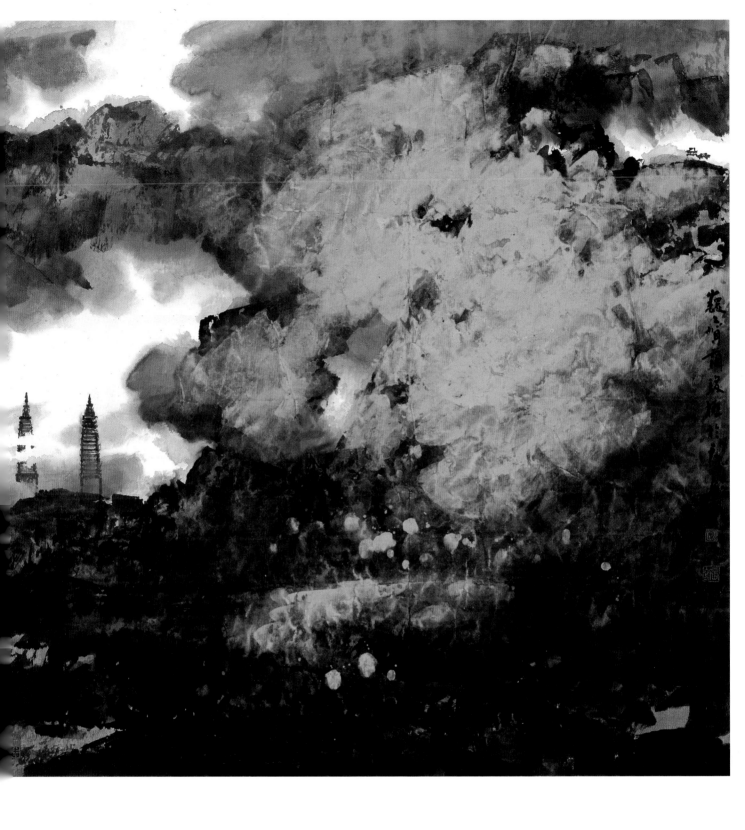

黄河壶口

杜高杰

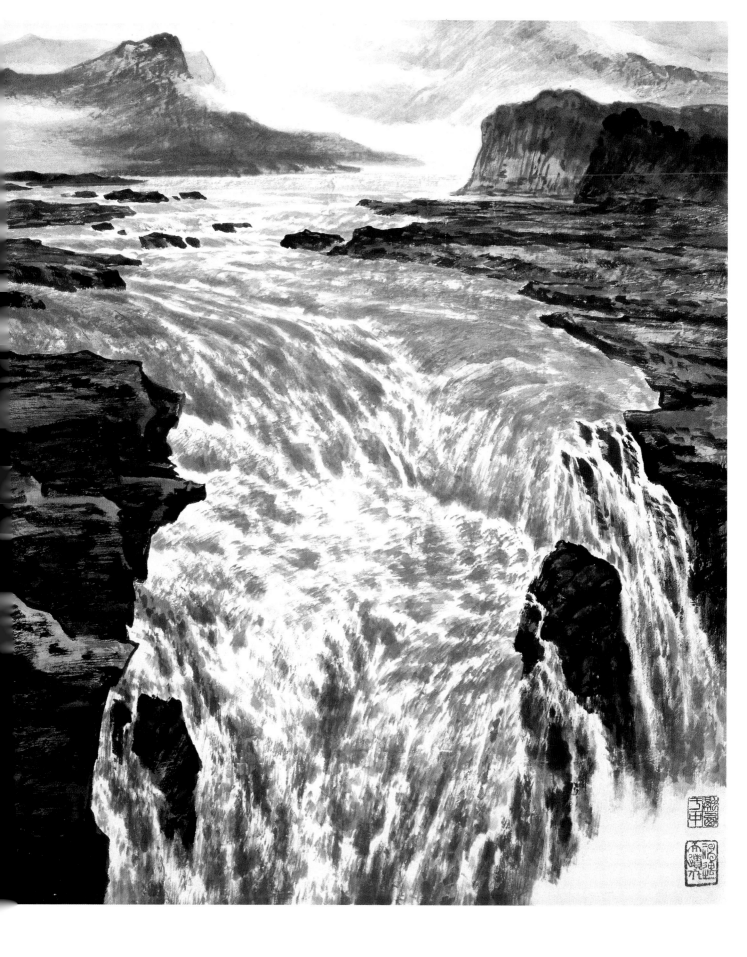

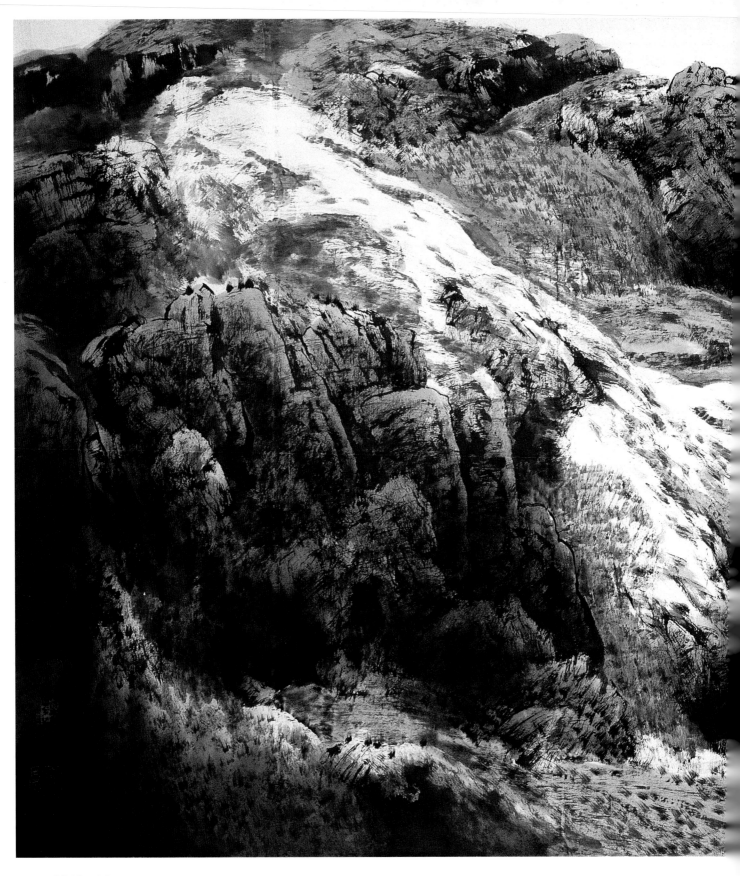

神游万古

白云乡

万世经典图

郑　力

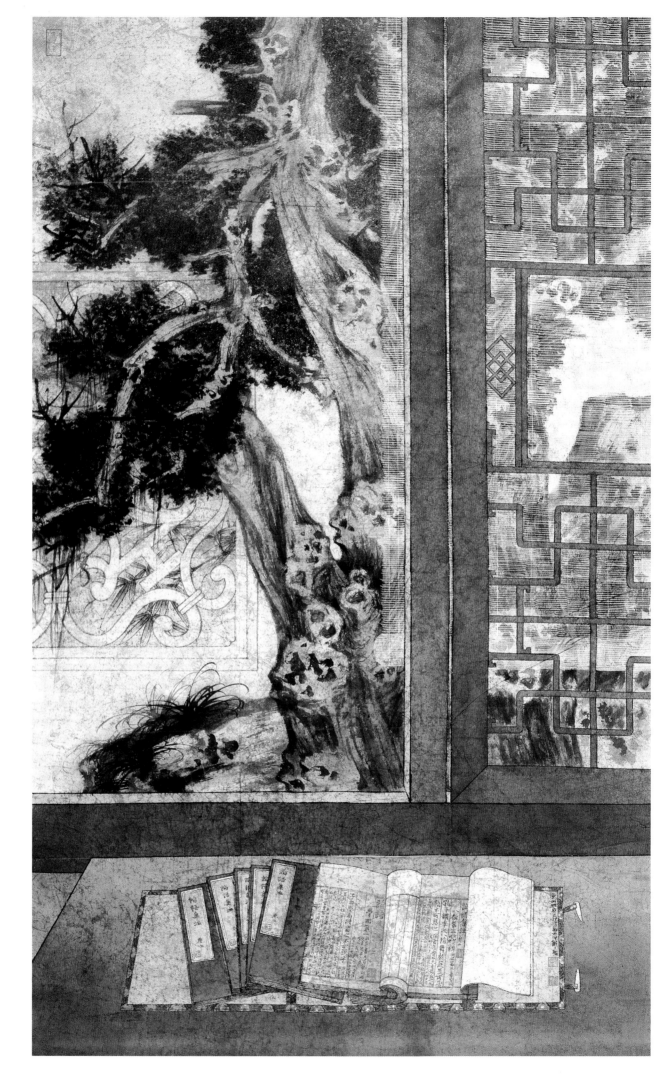

幽谷鹿鸣图
郑　力

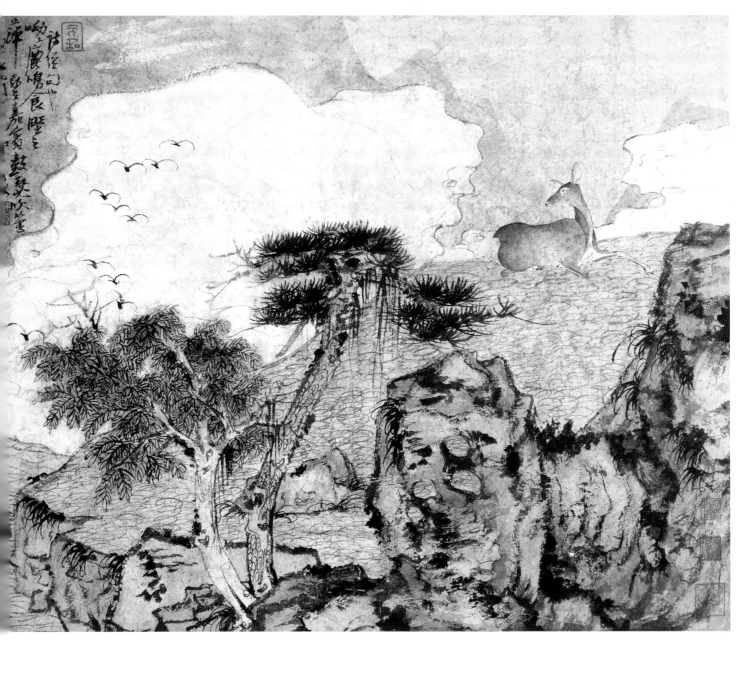

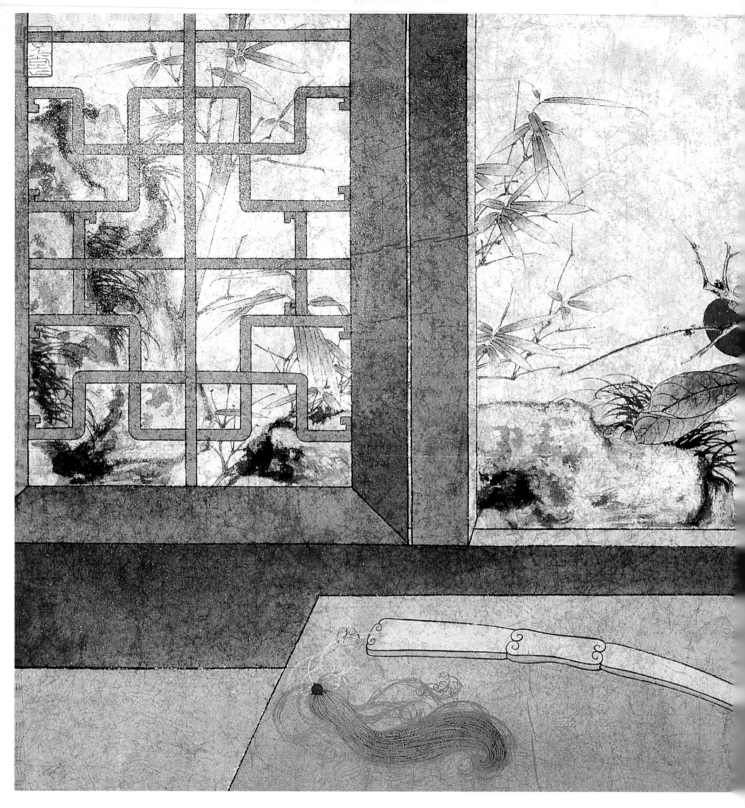

无 题

郑　力

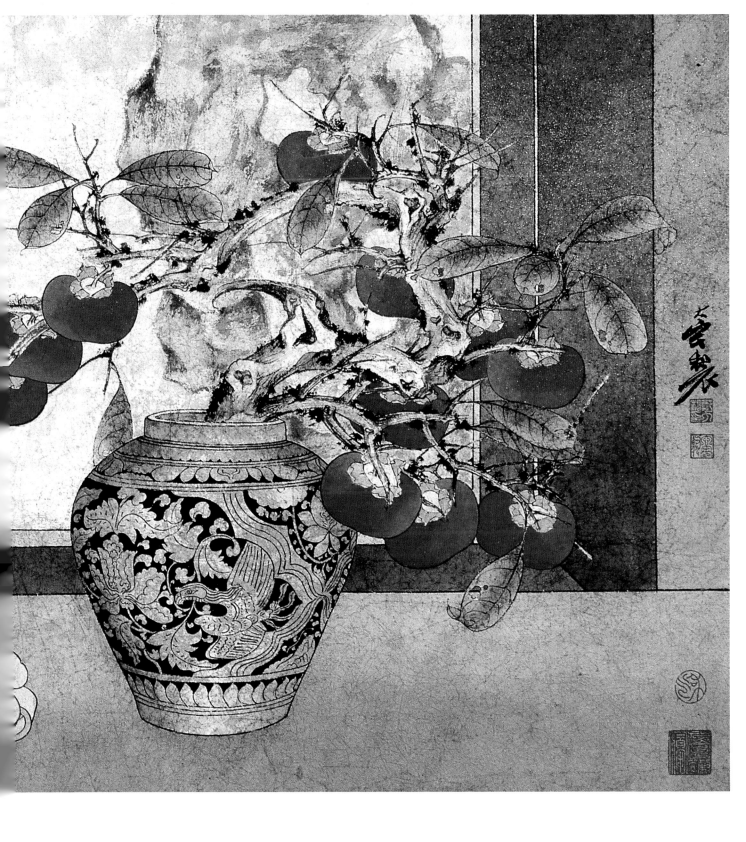

石留殷周雪　木带大唐风

况　达

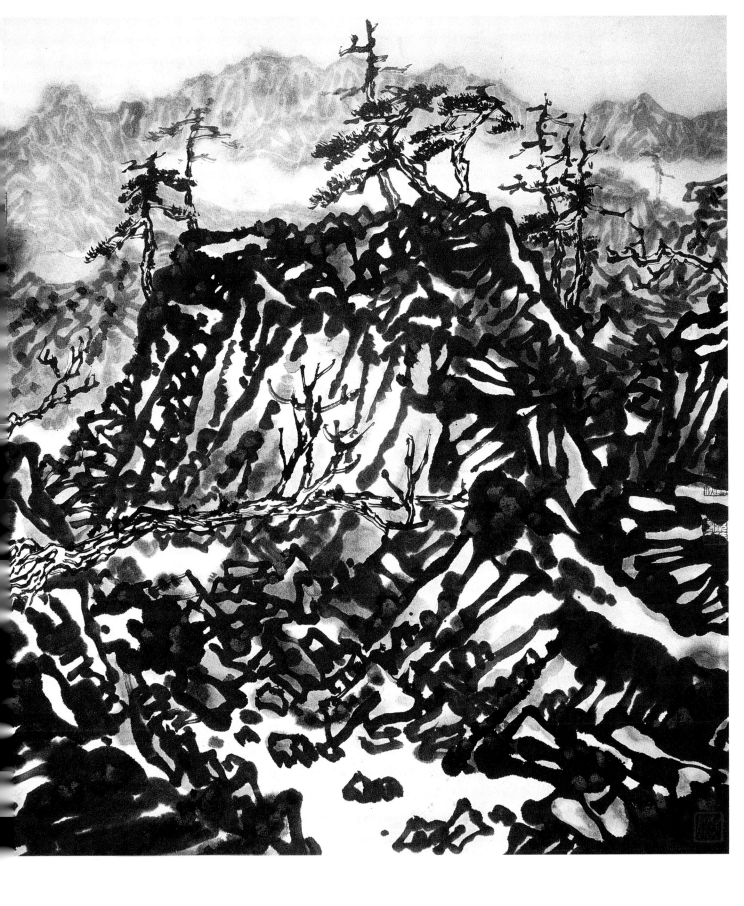

苍苍茫茫峰山暮

况　达

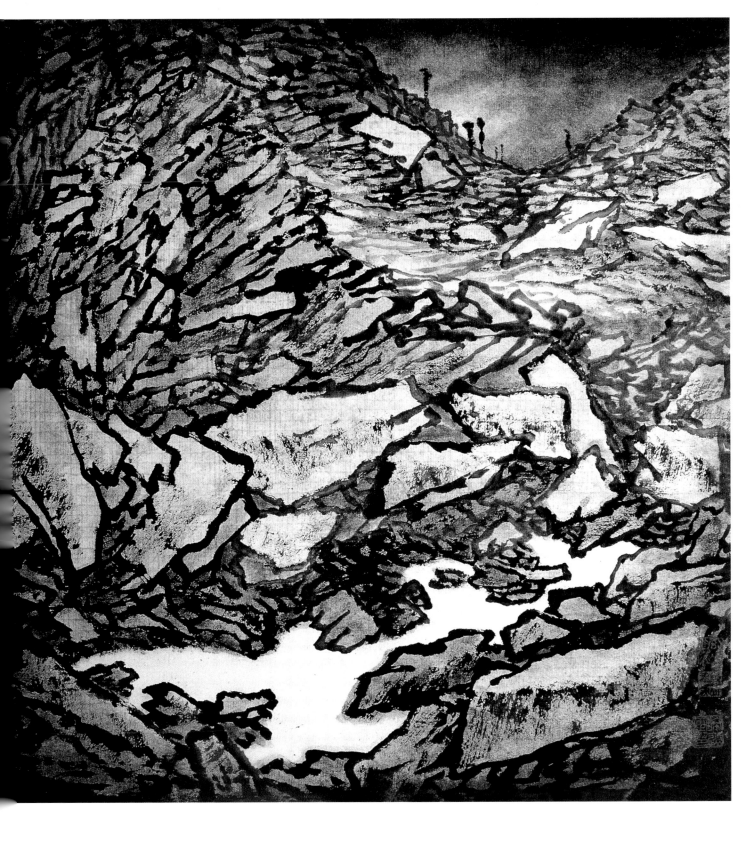

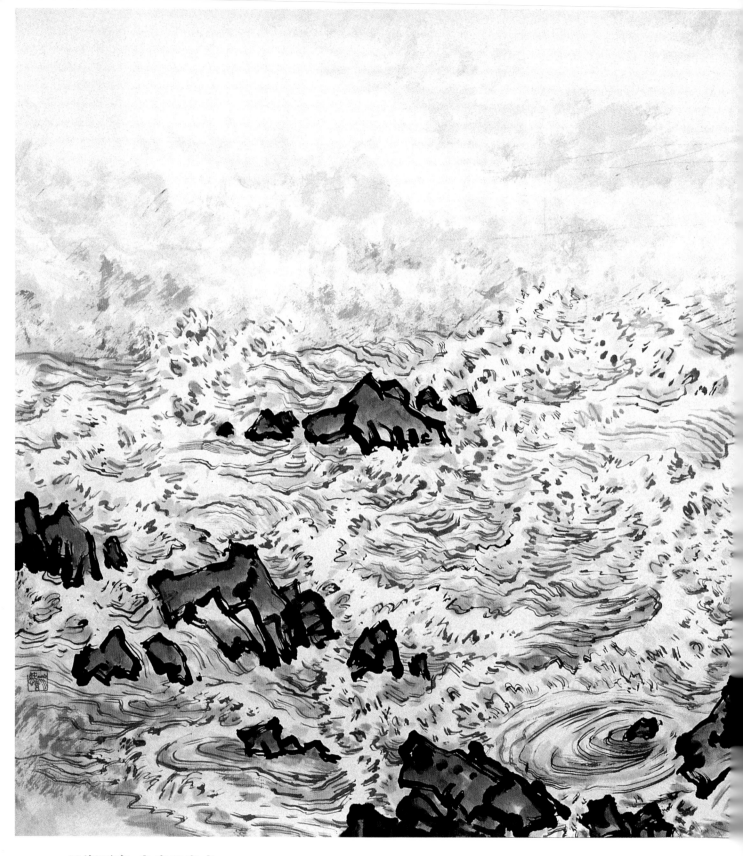

一日潮两度　自来又自去

况　　达

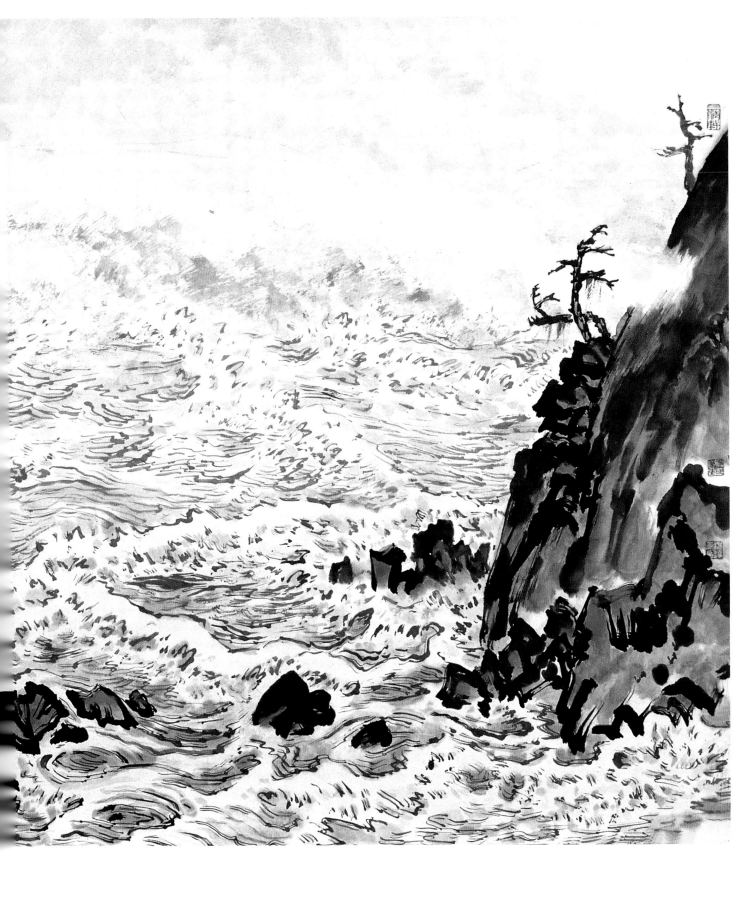

黄河万古流

王义森

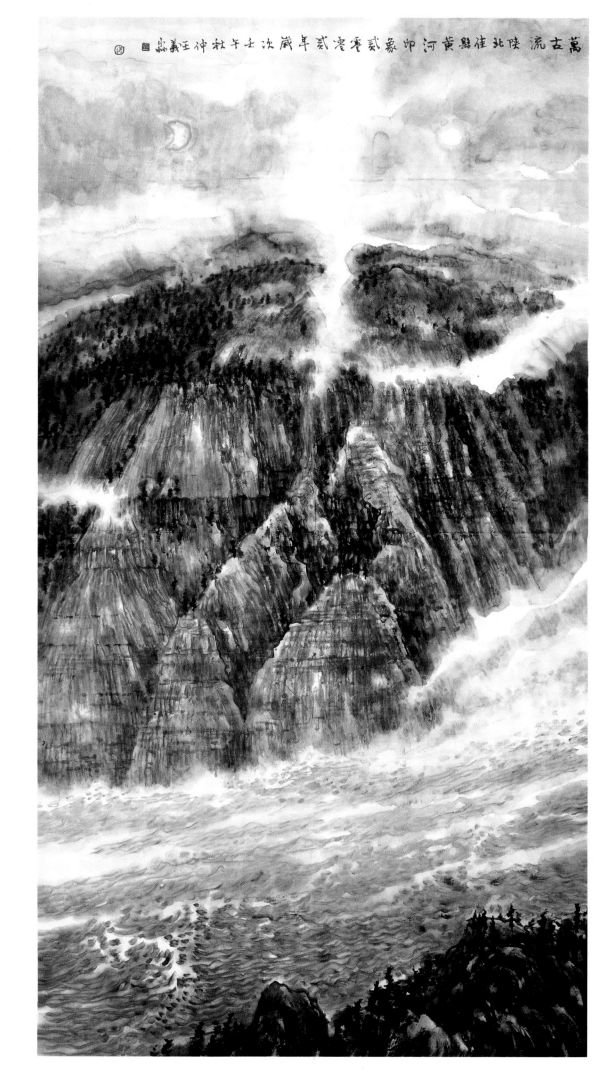

萬古流佳北陵縣黄河象卯雲雲貳歲年貳次壬午秋仲王義嶽

空山新雨后

张 伟 平

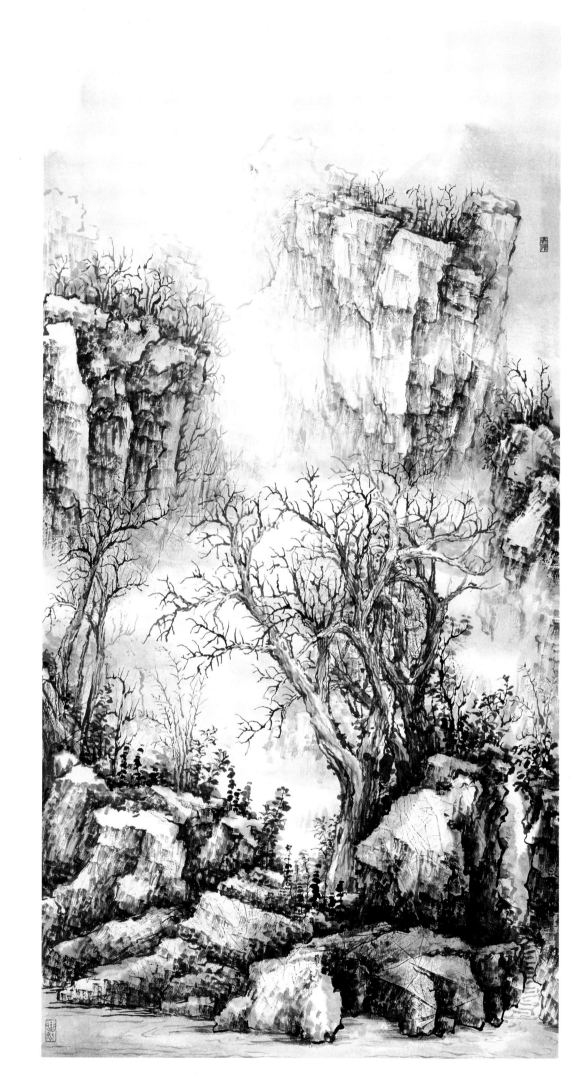

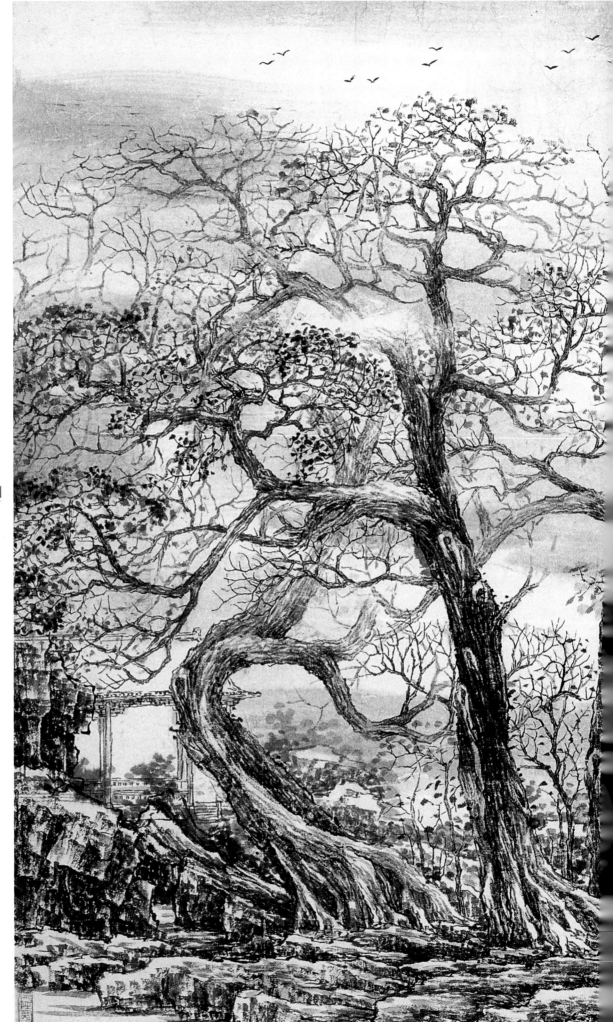

寒林秋寺图

张 伟 平

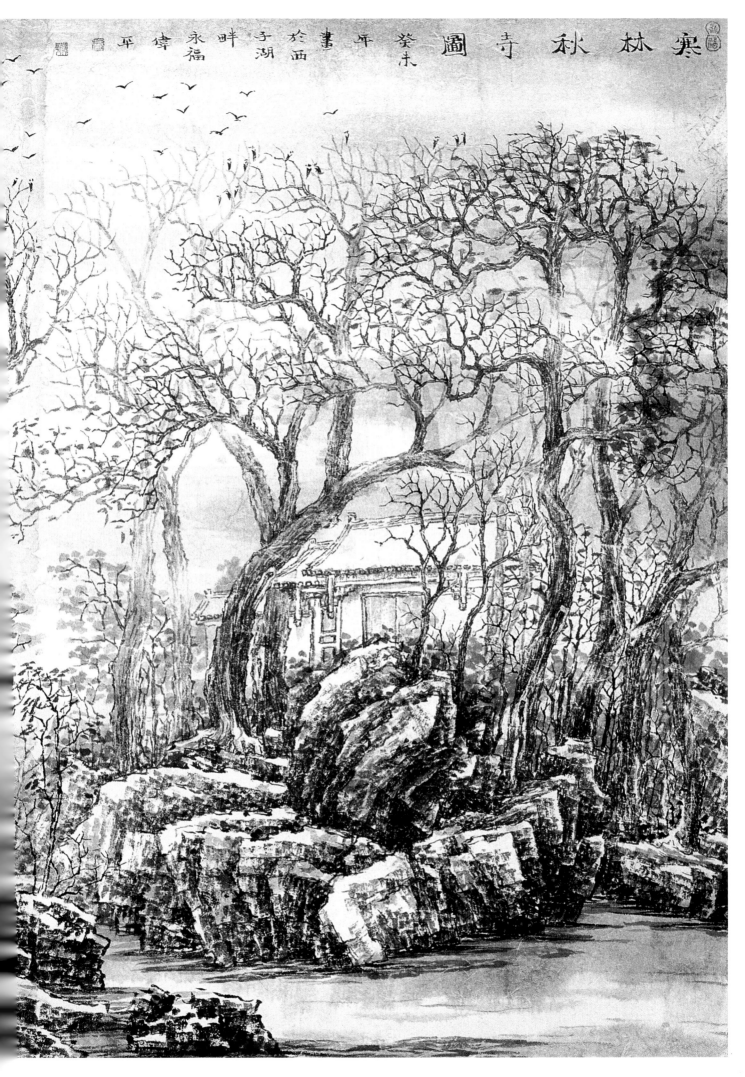

大哉孔子

毕建勋

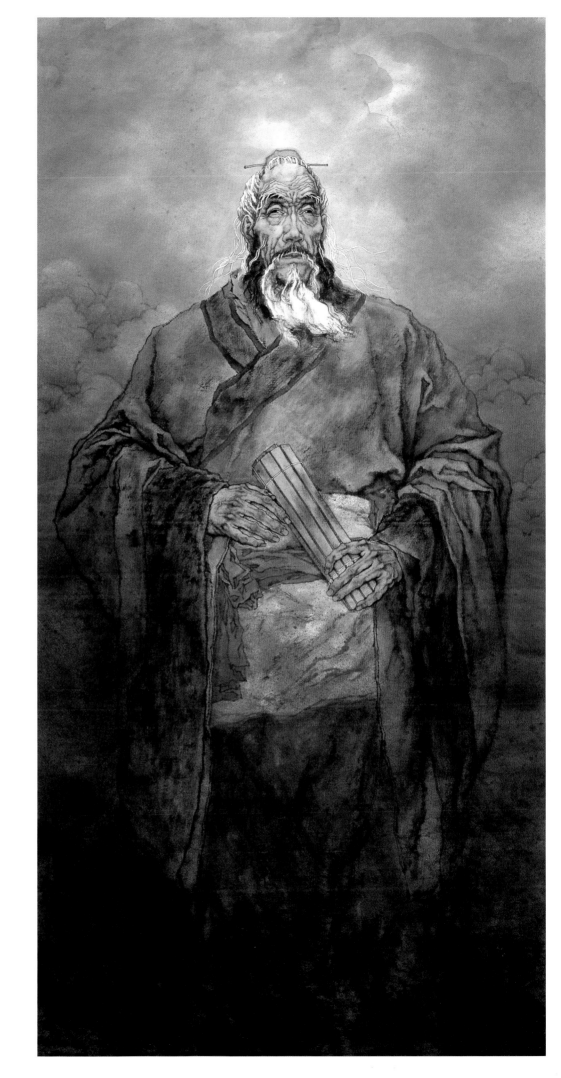

孟　子
韩国榛

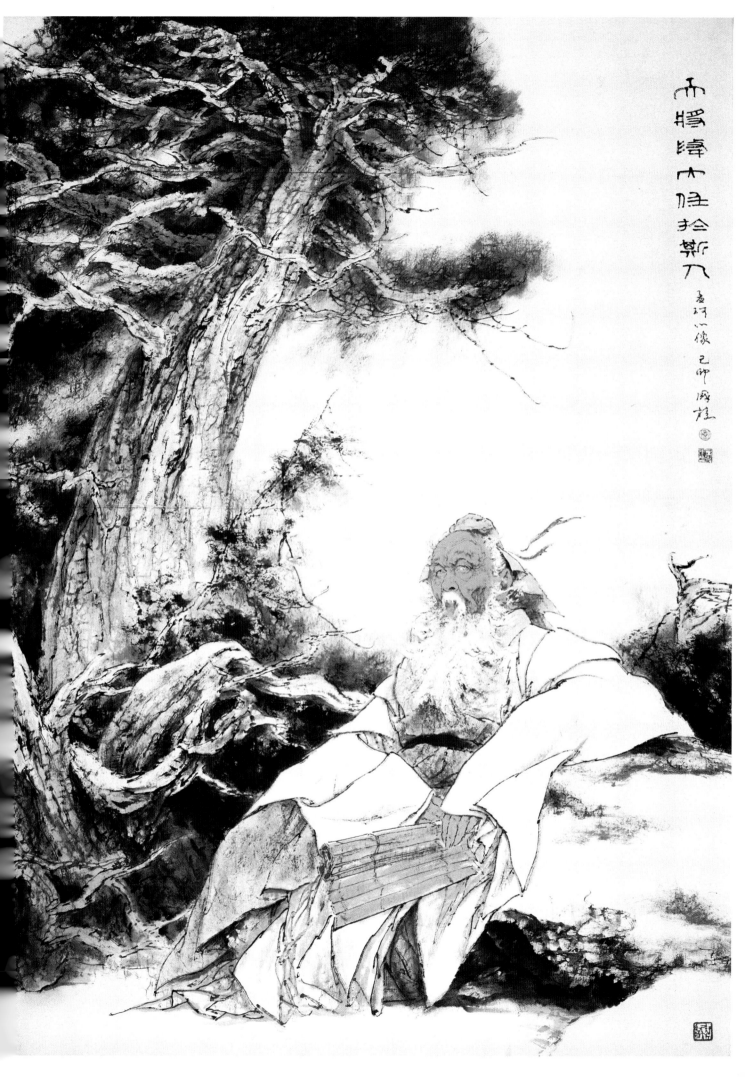

孤人思悟图
李孝萱

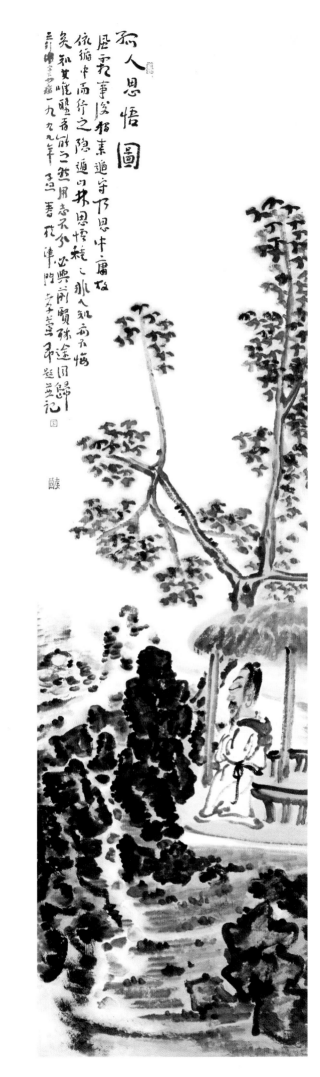

古人思悟圖

古之君子事後裙索遁守乃思中庸故
依循中而行之隱遁曰林思悟類之那人知而不悔
矣和其悅暇者尒己然用志不分必興前賢殊途同歸
三彩坤金石妙補一九九九年三五書於津門文子堂亦趣主記

竹石图

陈振濂

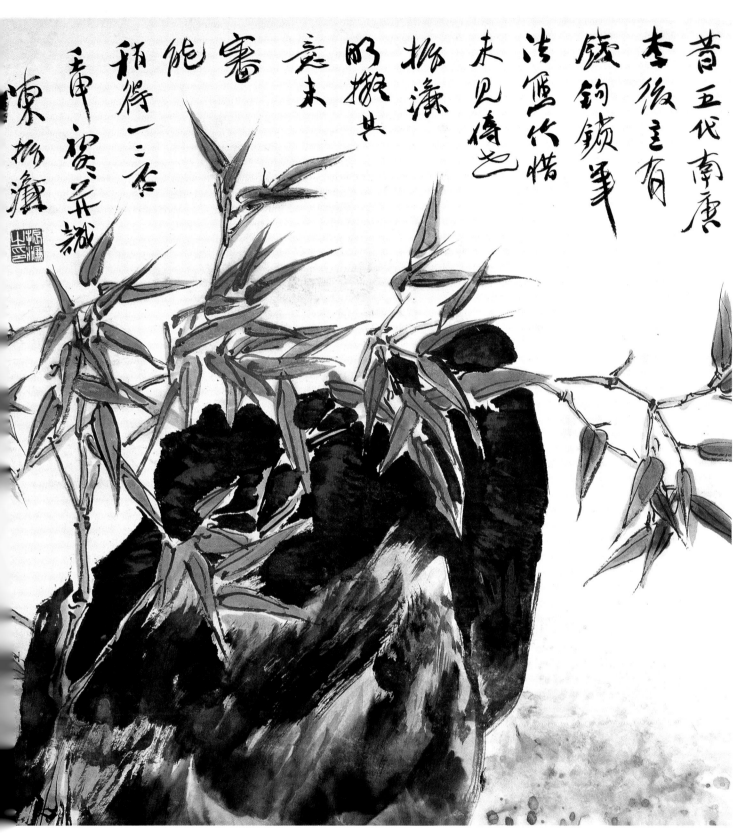

昔五代南唐
李後主有
鎖鈞鎖筆
法惜代惜
未見傳之
搀漆
肥撇其
意未
審
能
積得一二香
玉東實茱誠
陳搀漆

61

观象知雨图

唐勇力

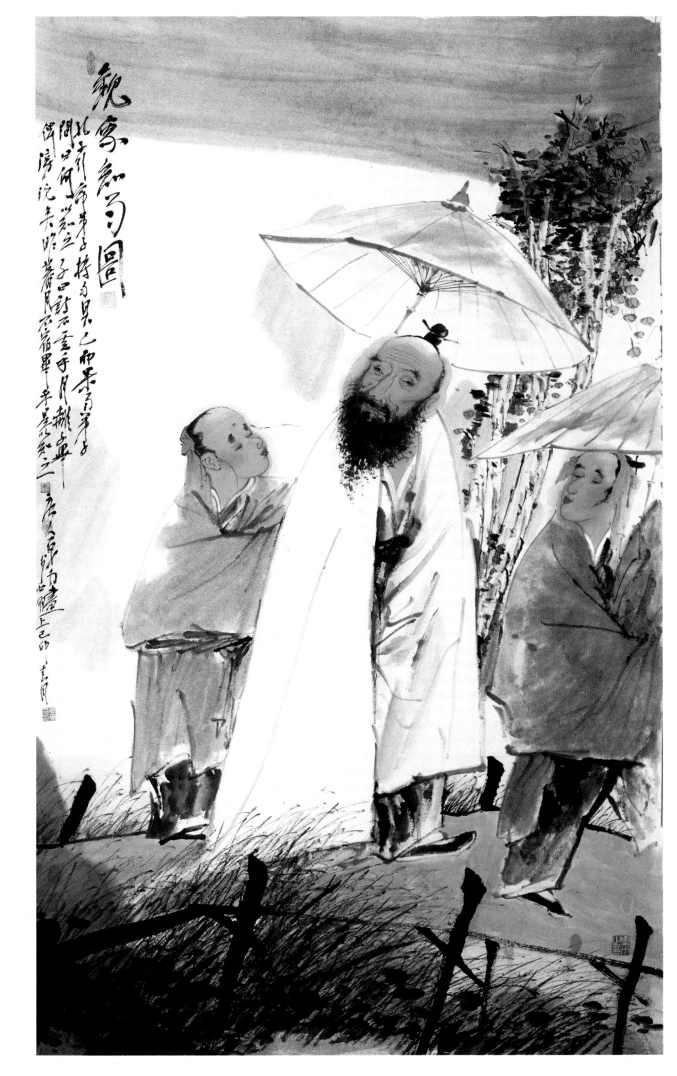

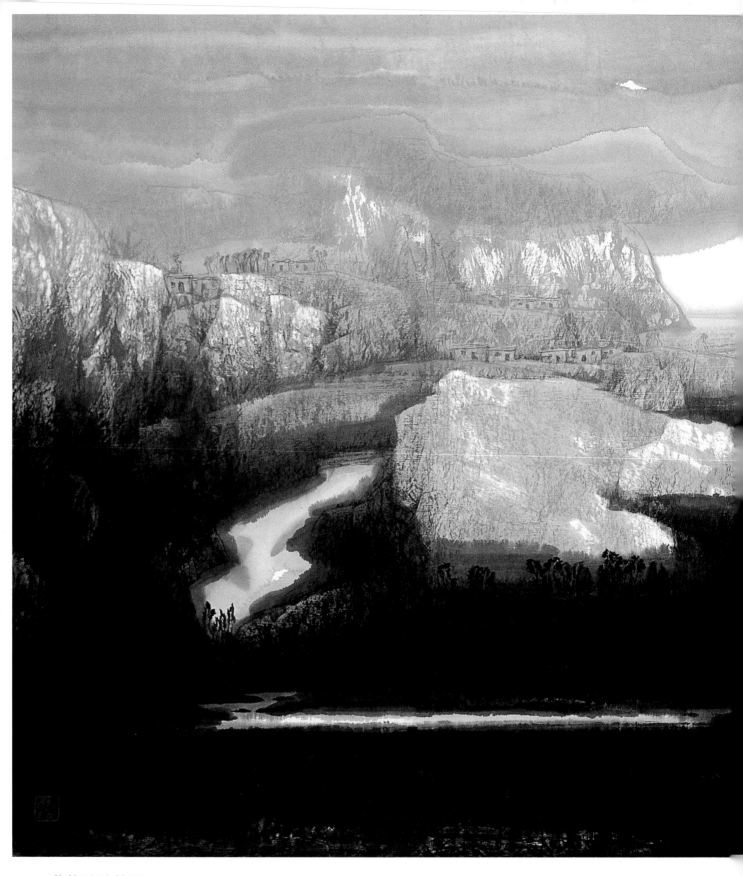

蓝格盈盈的天
董继宁

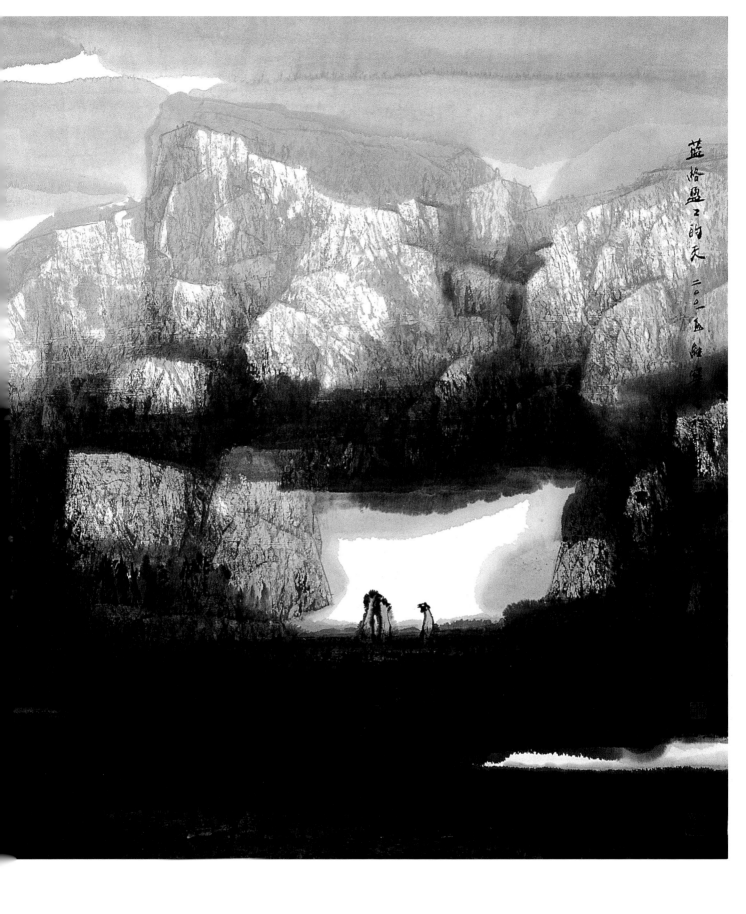

蓝峪盘上的天 二〇〇一年 鲇溪

远去的村庄

桂行创

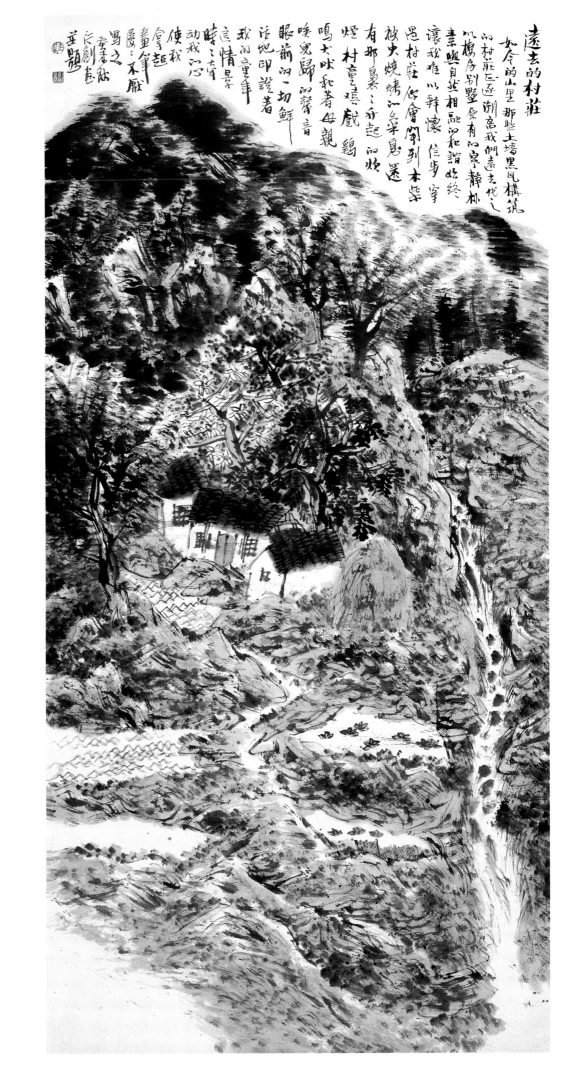

遠去的村莊

如今的山里那些土墙黑瓦構築
的村落已逐渐离我們远去代之
以樓房别墅案有的寧静柳
素與自然相融洽和諧好終
讓我难以释懷信步寧
思村莊你會閃到木榮
被火烧烤的柴息還
有那暴之弄起的炊
煙 村童嬉戲鷄
鳴犬吠和著母親
唤兒歸的聲音
眼前的一切鮮
活地印證著
我悶童年
言情景
時之事
动我心
使我
拿起
畫筆
寫之
属之不歟

英題

太行山居

桂行创

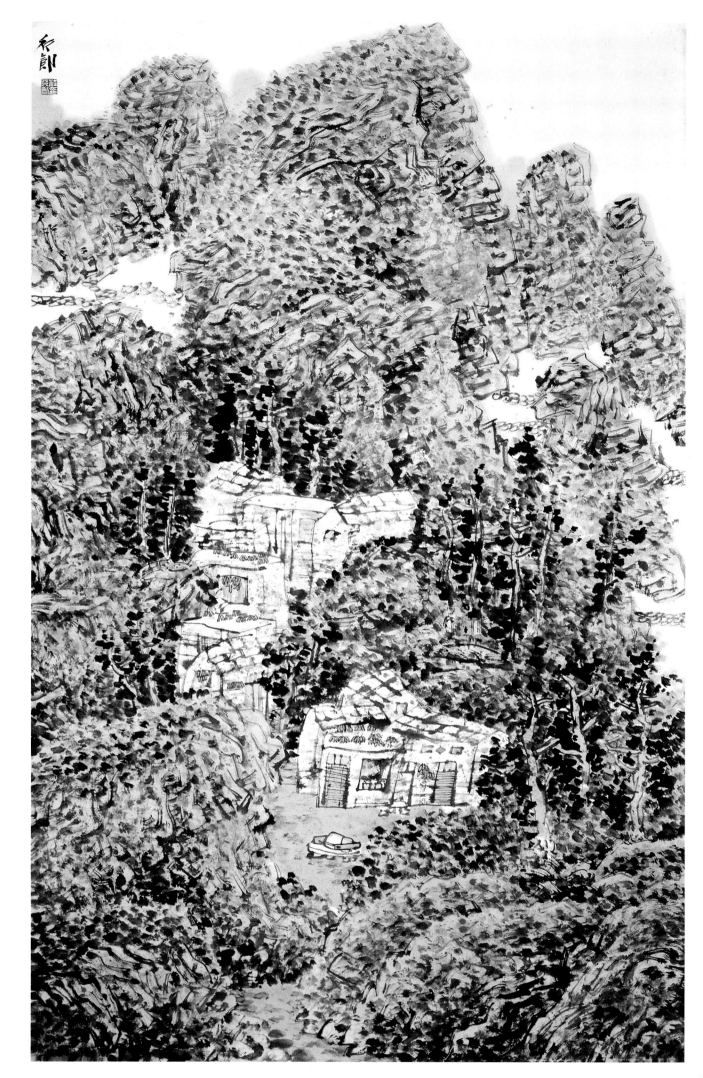

章太炎先生像

吴宪生

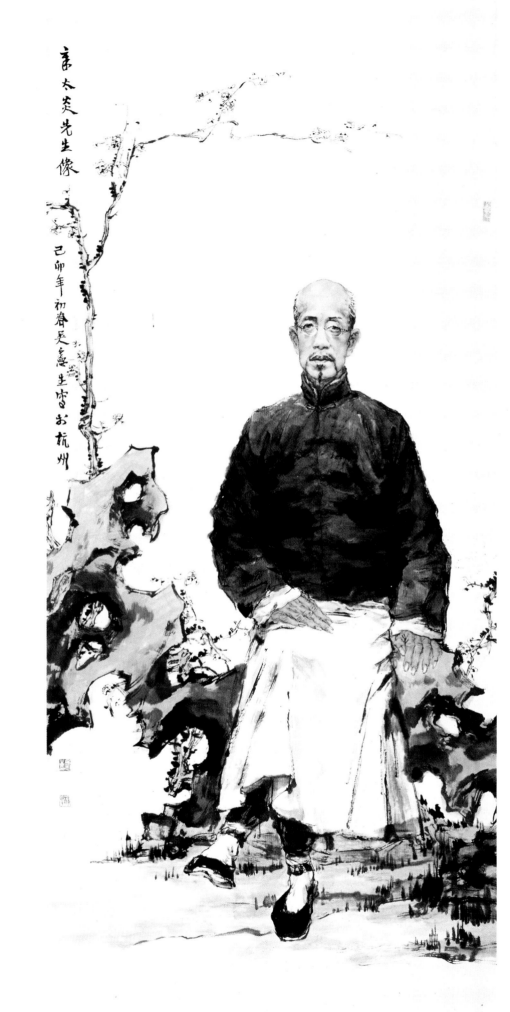

章太炎先生像

己卯年初春吴宪生写于杭州

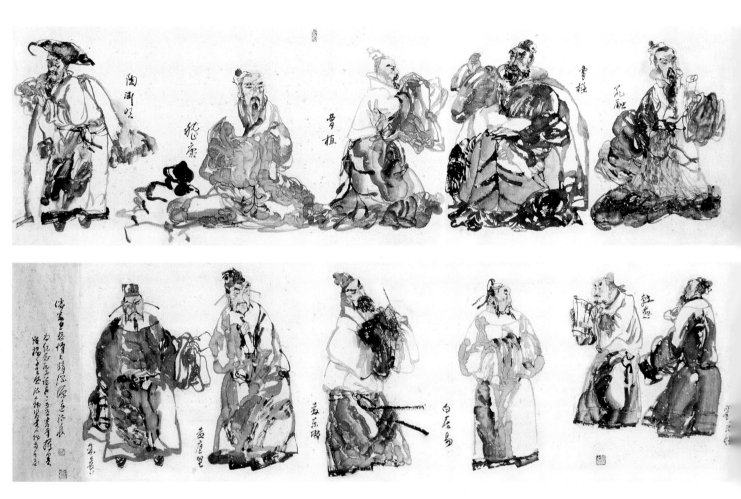

历代名儒图卷

胡 寿 荣

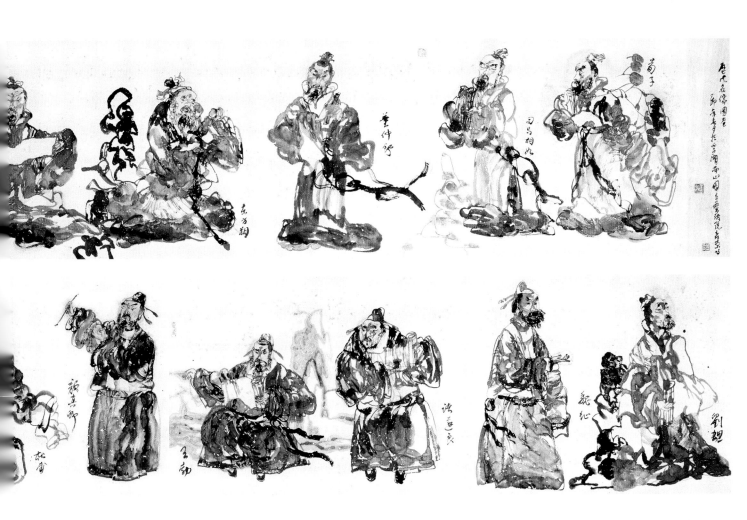

73

河阳所见

林海钟

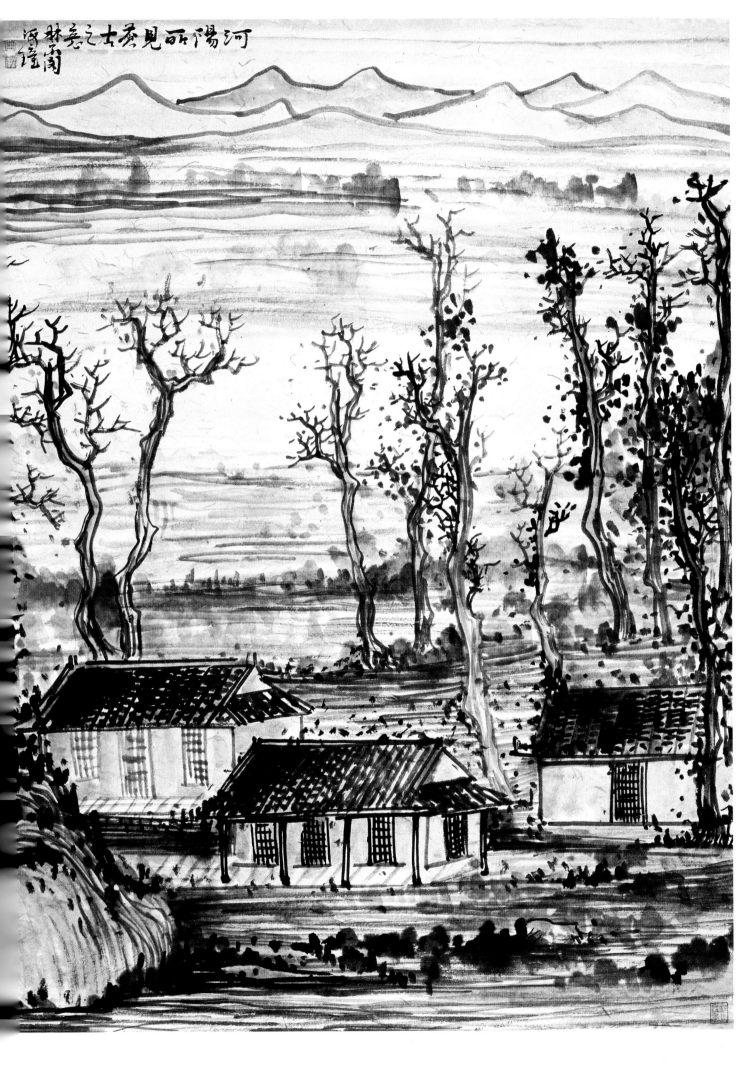

古风遗韵

林 海 钟

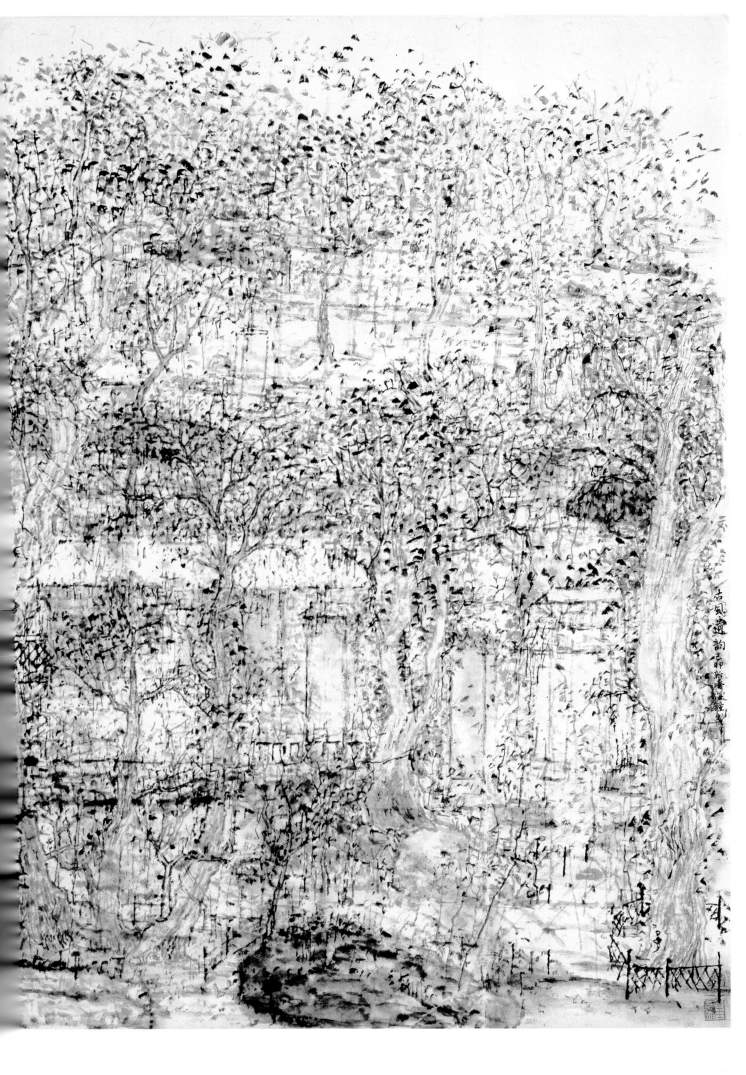

孔家庙堂

林海钟

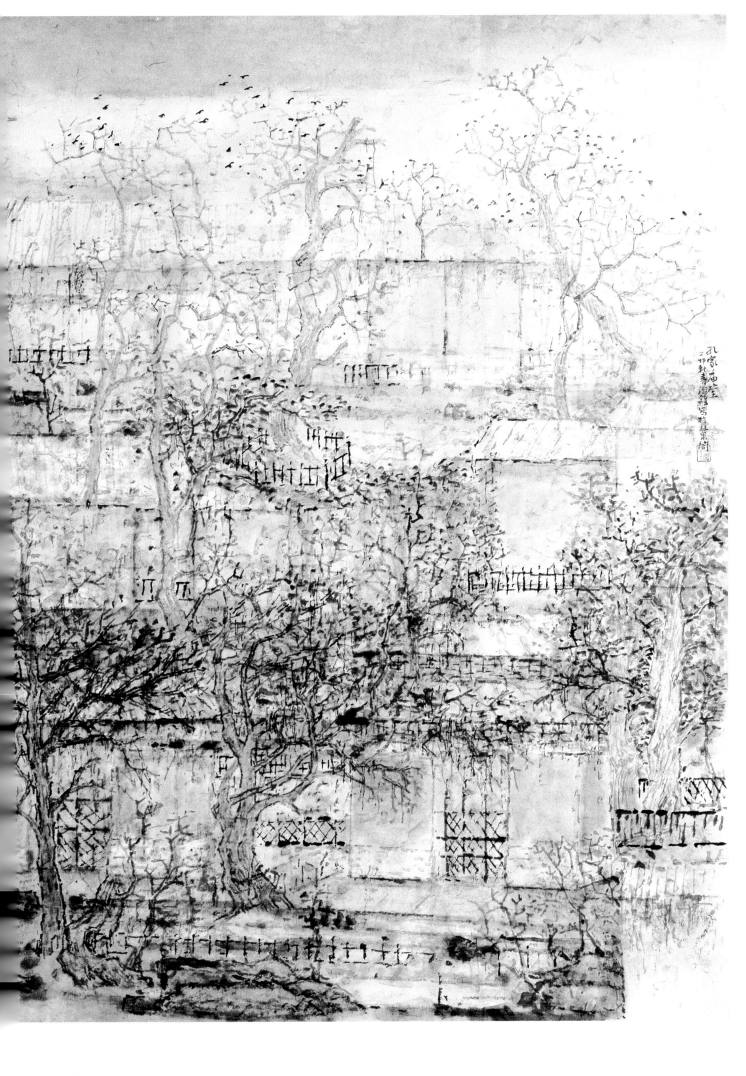

大野沐雨图

何加林

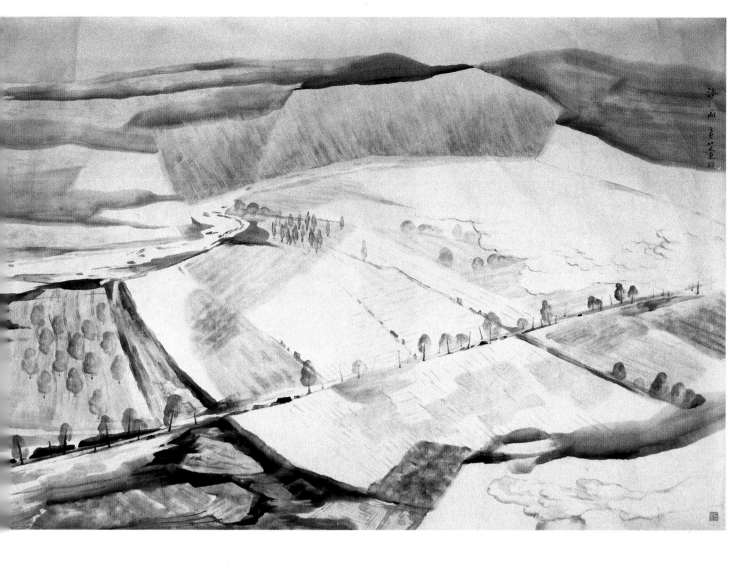

观画图

佟振国

观书图

庚辰年改夏徐燕杭州浙江美院 余人

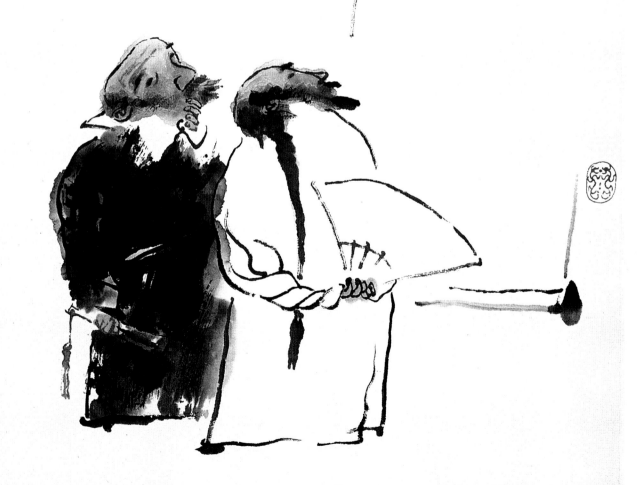

仕女图

佟振国

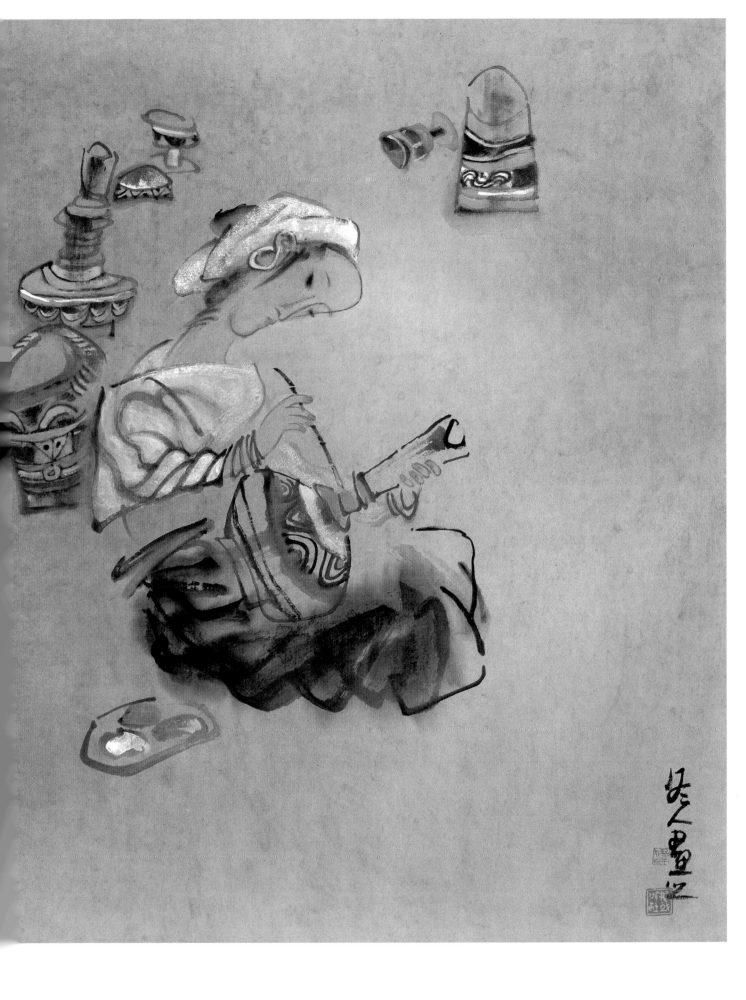

厚　土
丘　挺

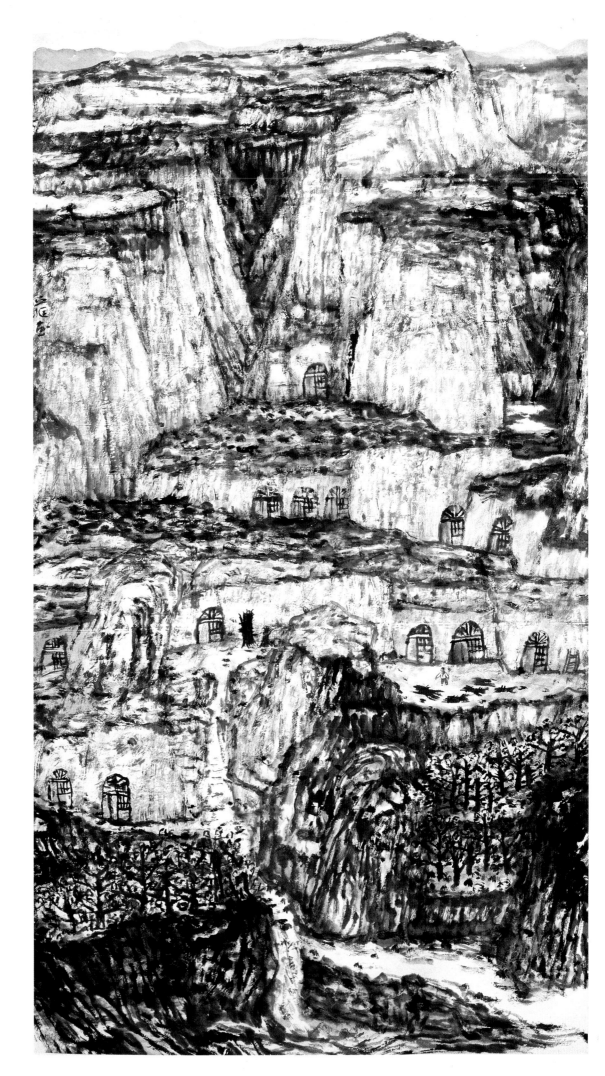

关陕暮色

丘　挺

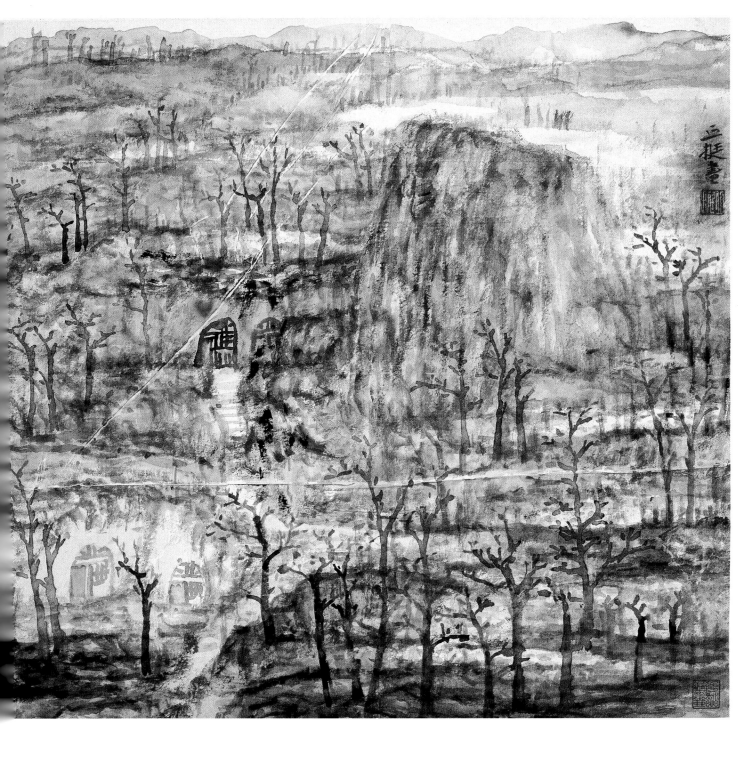

幽　涧

彭兴林

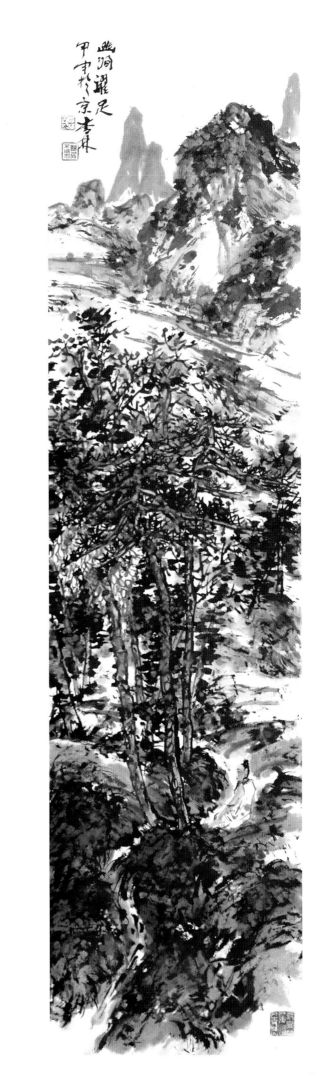

溪桥行旅
彭兴林

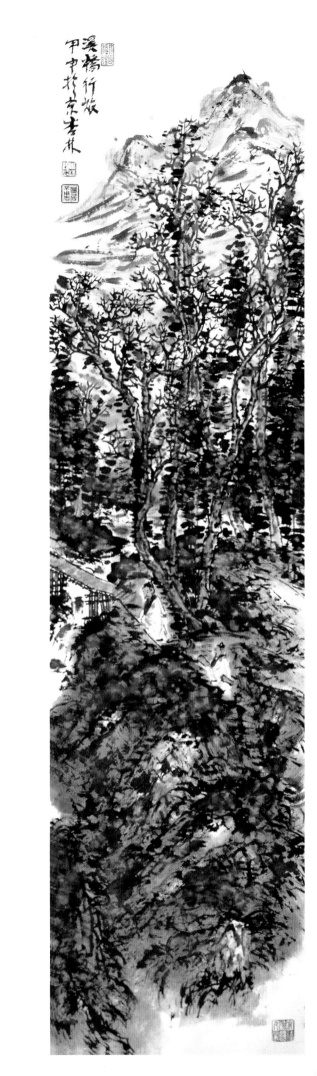

古道西风

周尊圣

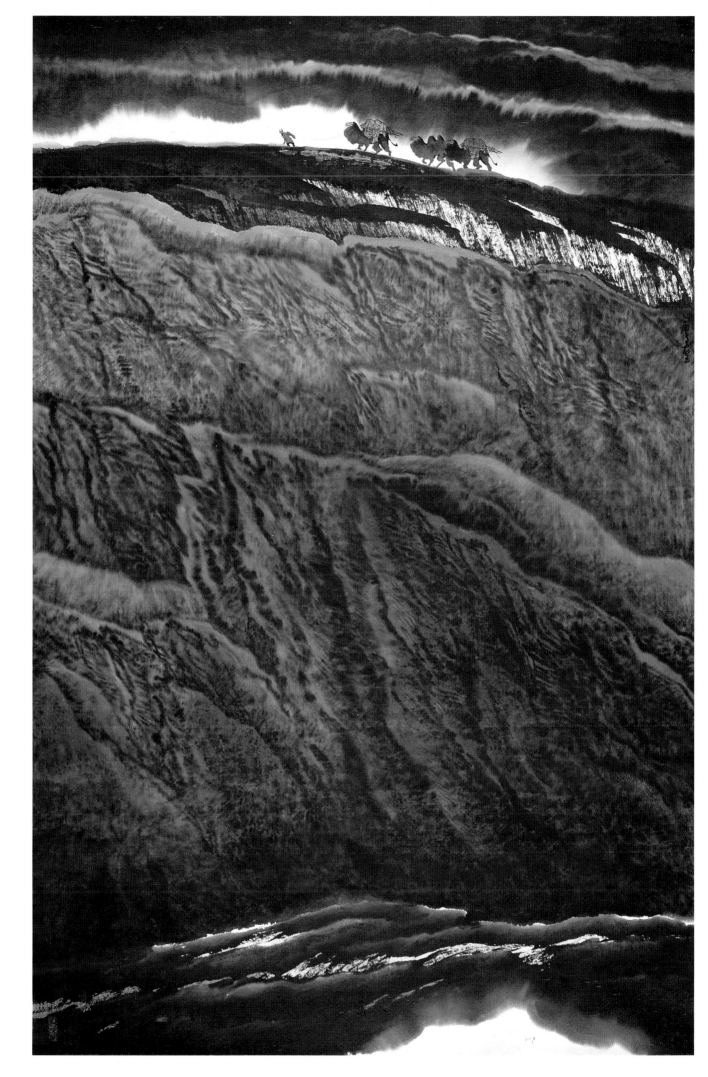

保卫黄河

许向群

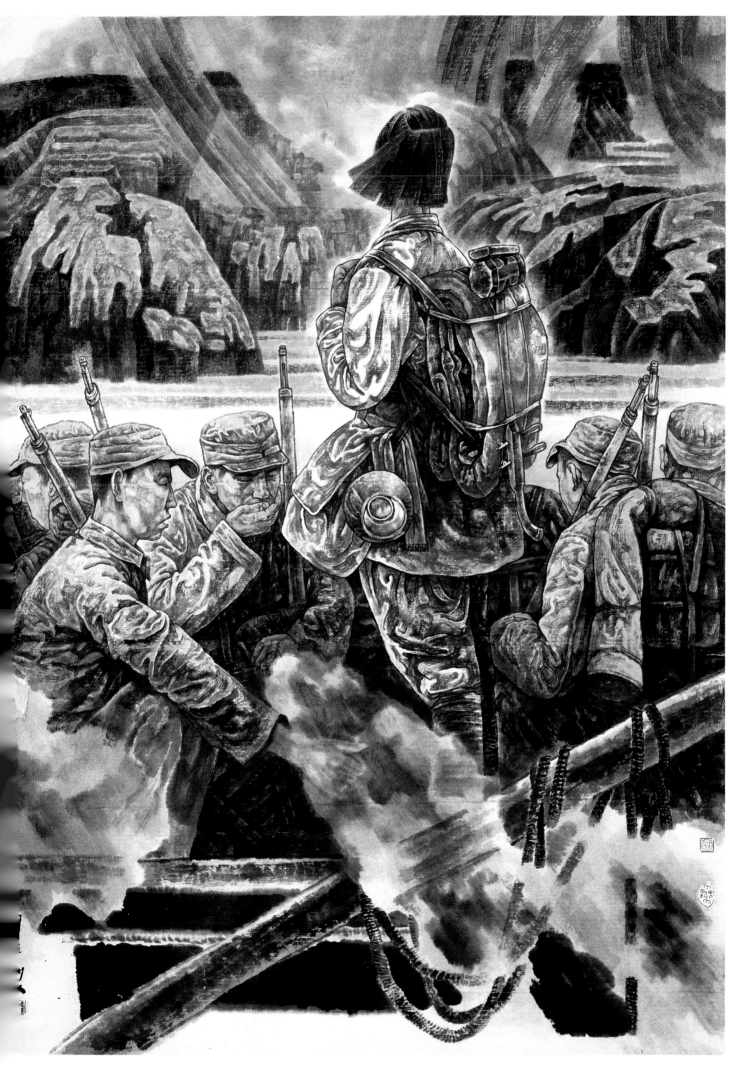

雨后清莲

周华君

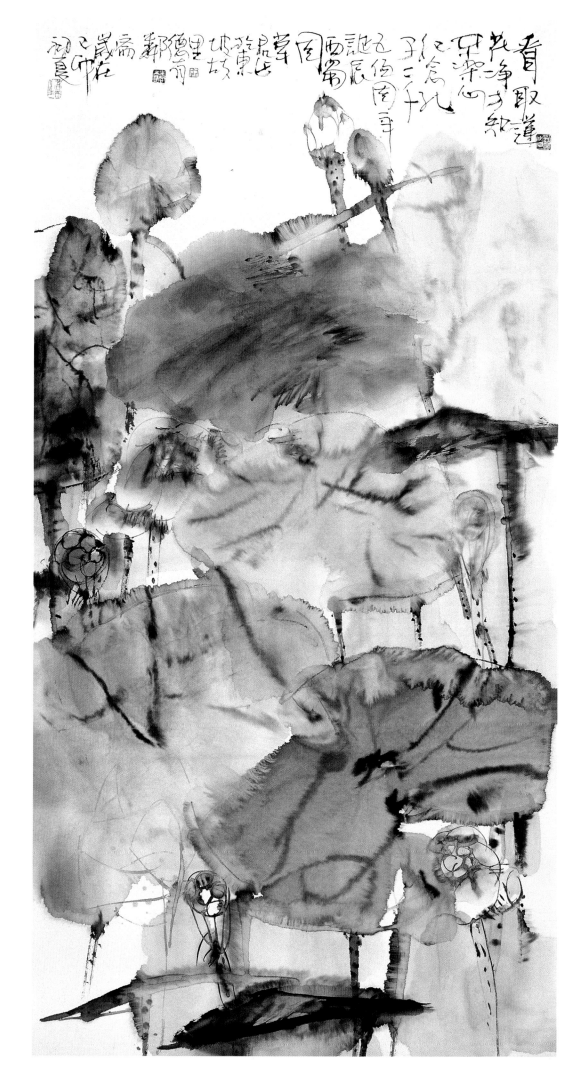

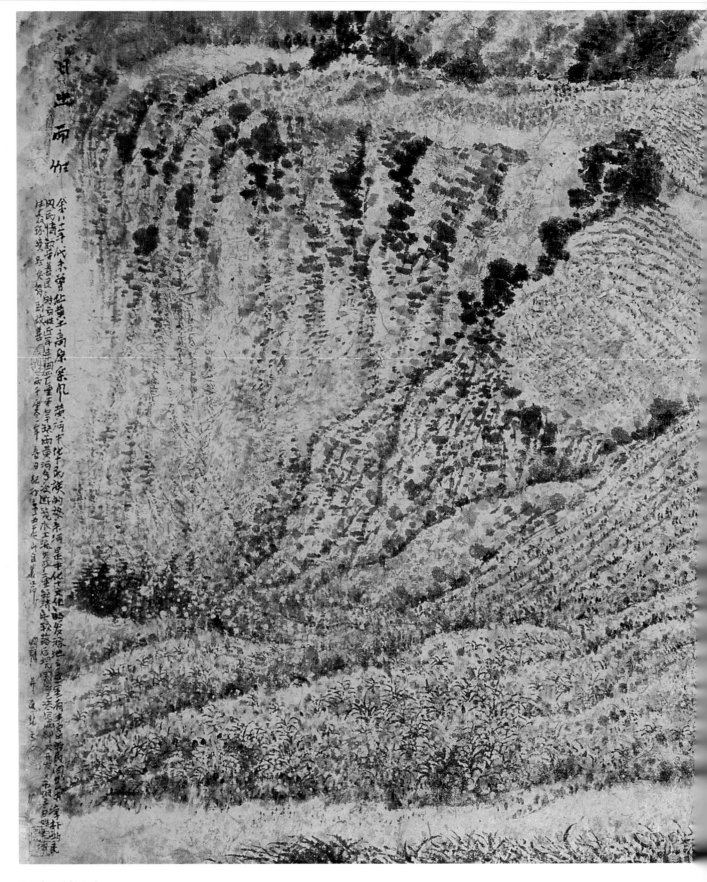

日出而作图

卞国强

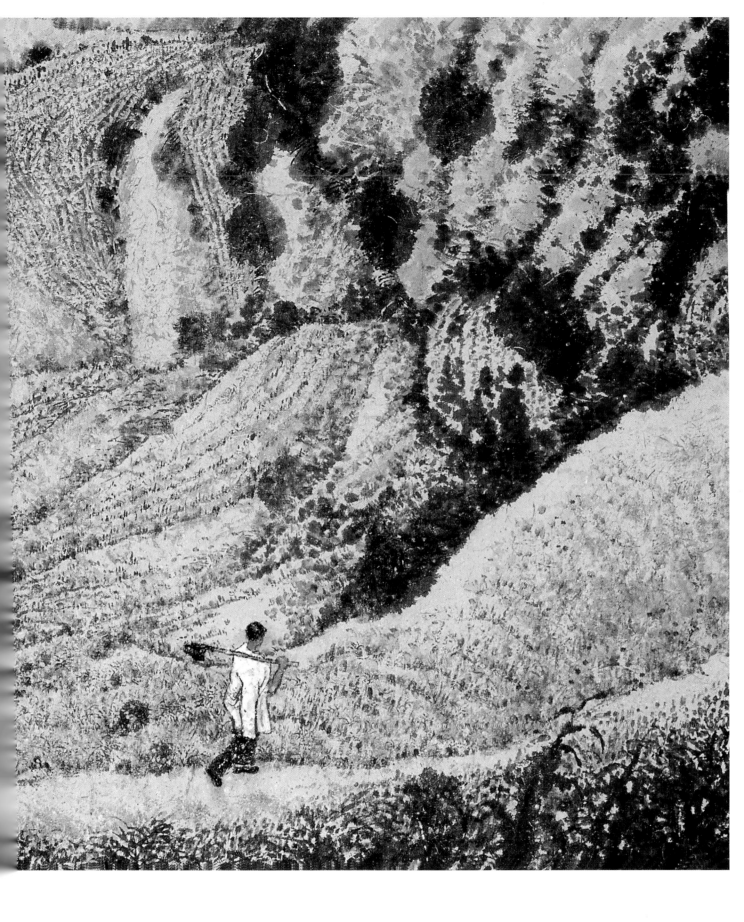

信
黄培杰

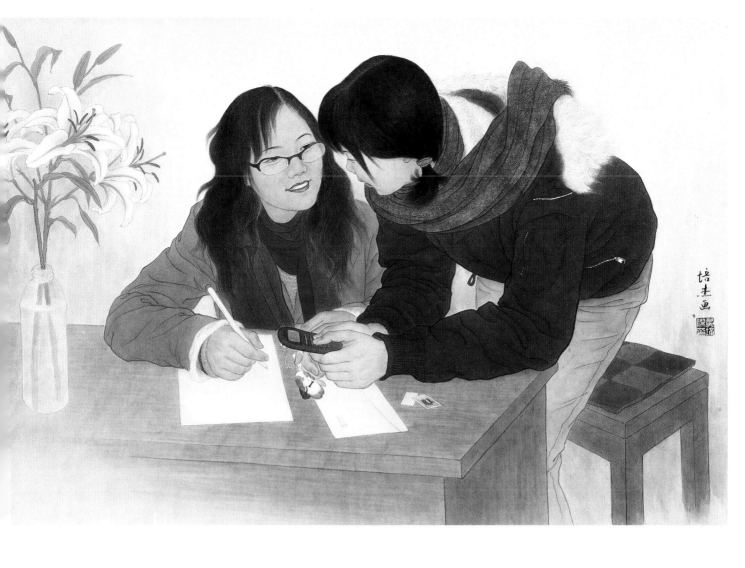

长河无声

黄 培 杰

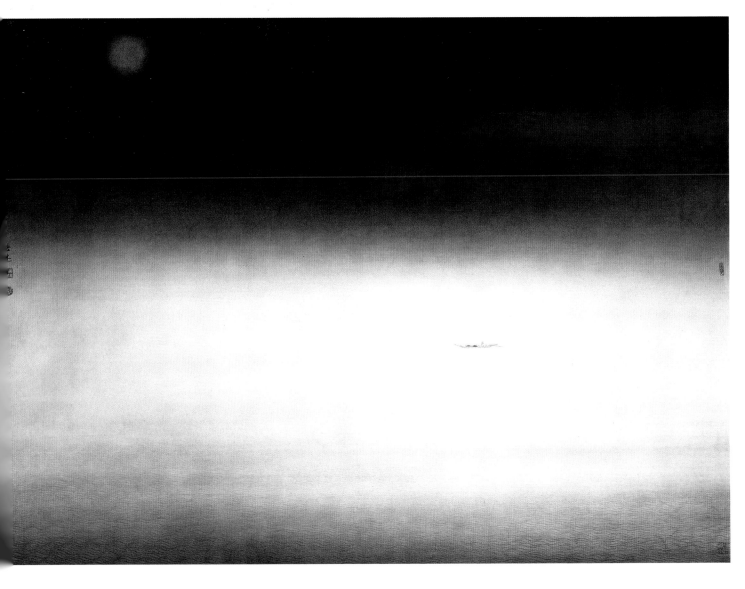

陕北印象

寿觉生

古法須用雲筆臺肖隐時葛里慌河源楊懷寫雄姿辛巳年春覺生

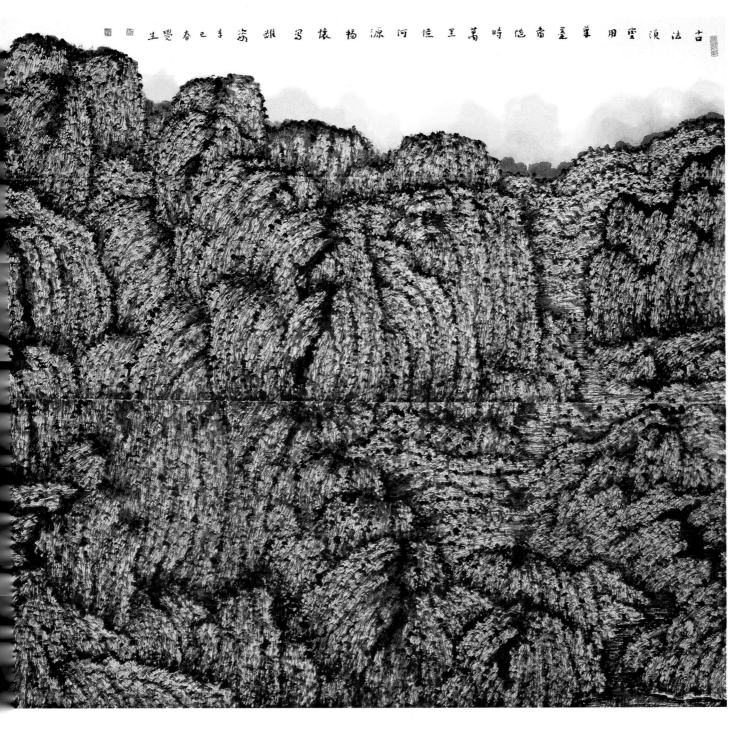

大山深处

寿觉生

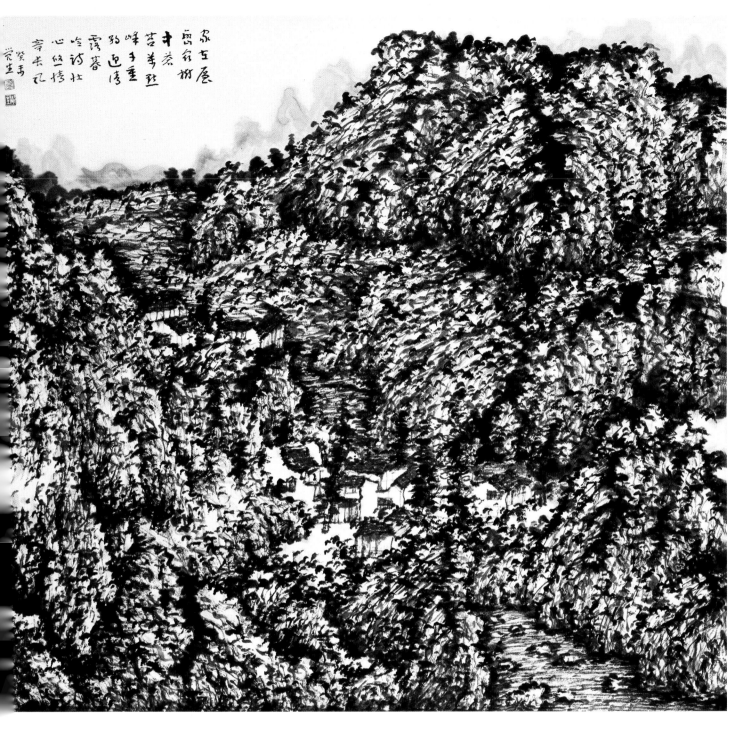

暖　风

孙　静　茹

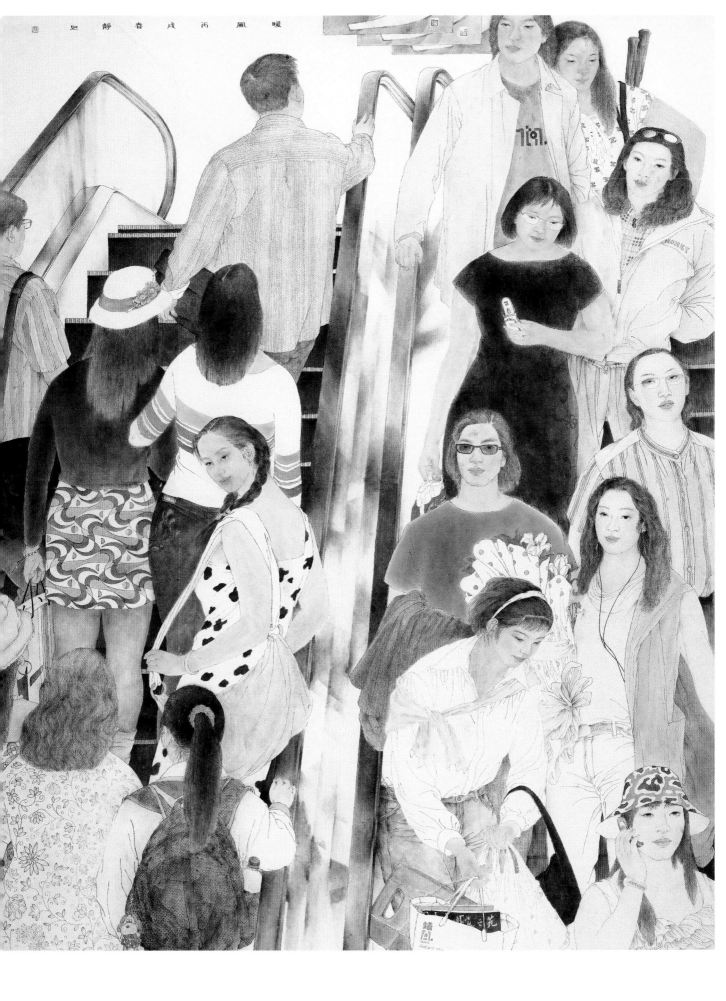

黄河谣

孙 静 茹

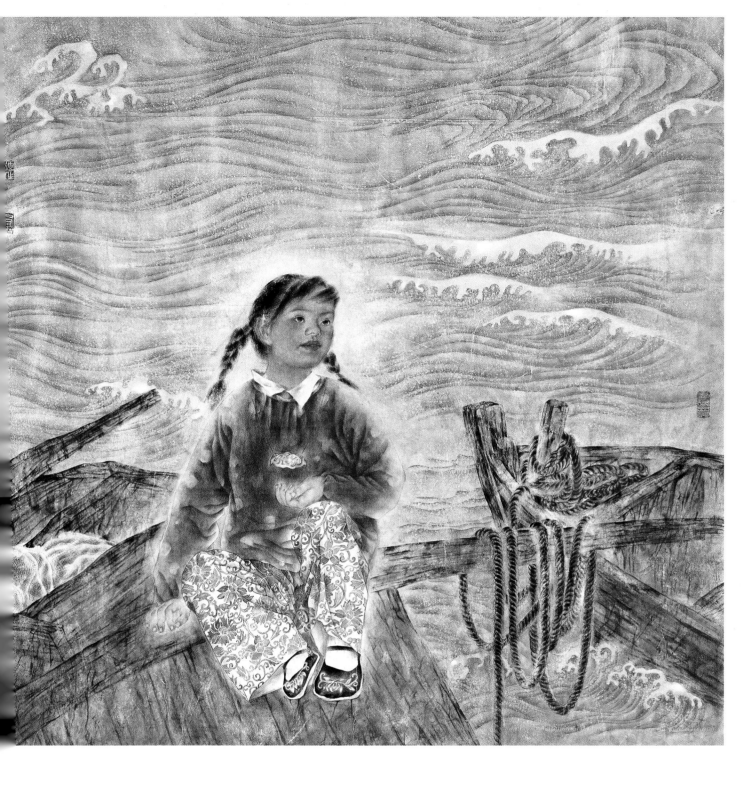

夏日云荫图

张 伟 平

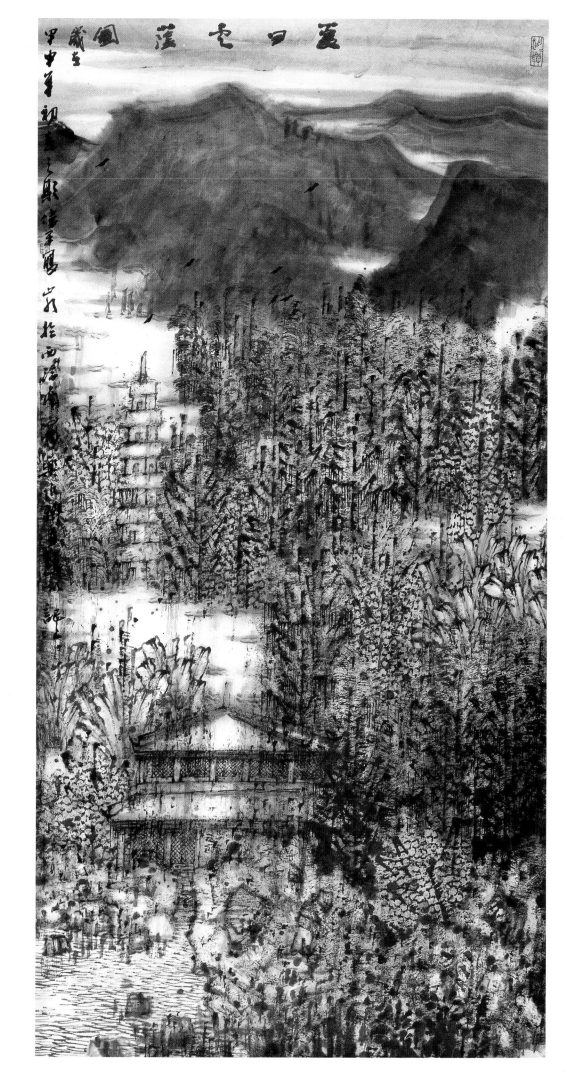

万物并育

王红艳

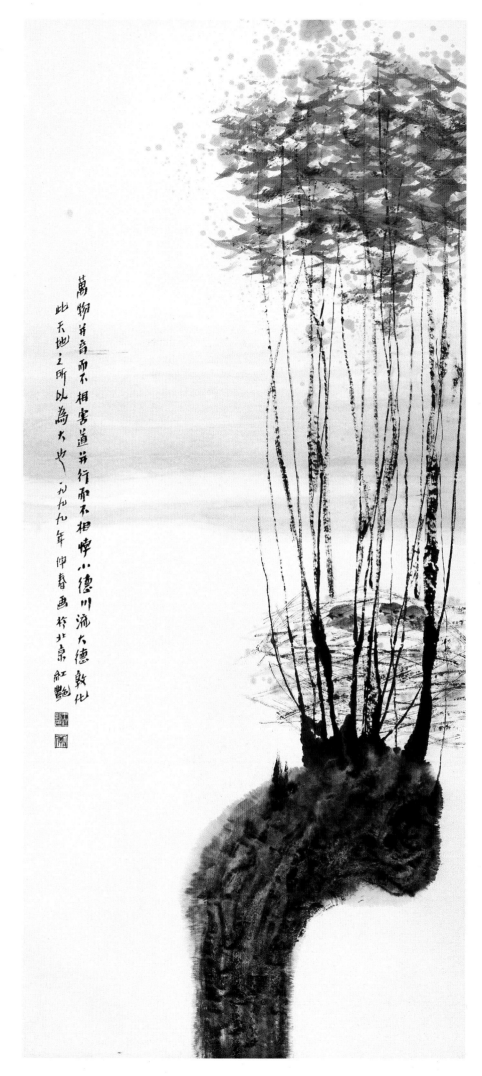

萬物並育而不相害道並行而不相悖小德川流大德敦化此天地之所以為大也 一九九九年仲春畫於北京 紅艷

秦川那一场雨

张 谷 旻

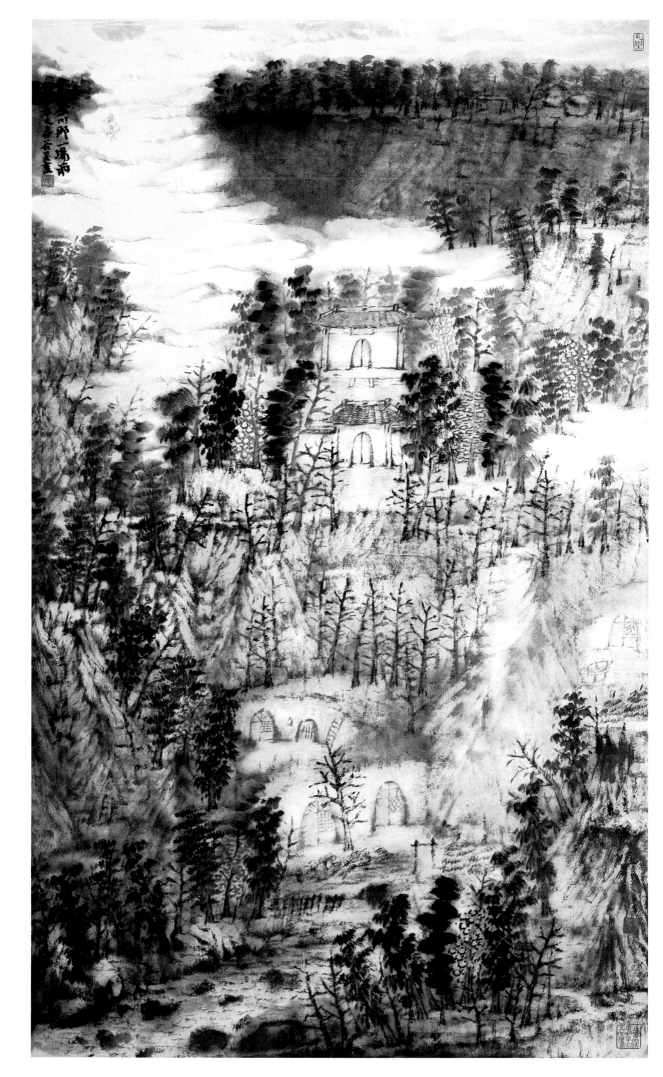

节　日

刘 书 军

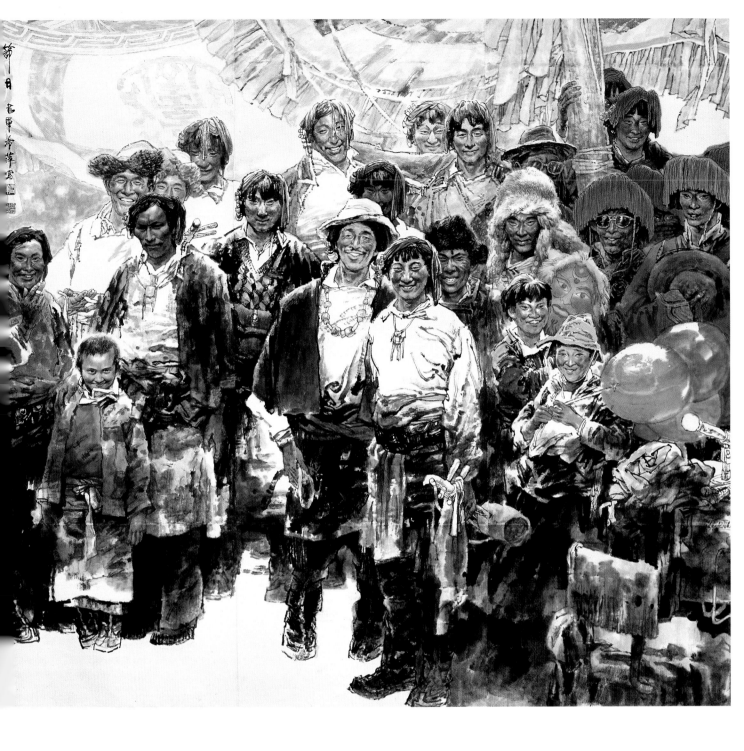

锲而不舍　金石可镂

任惠中

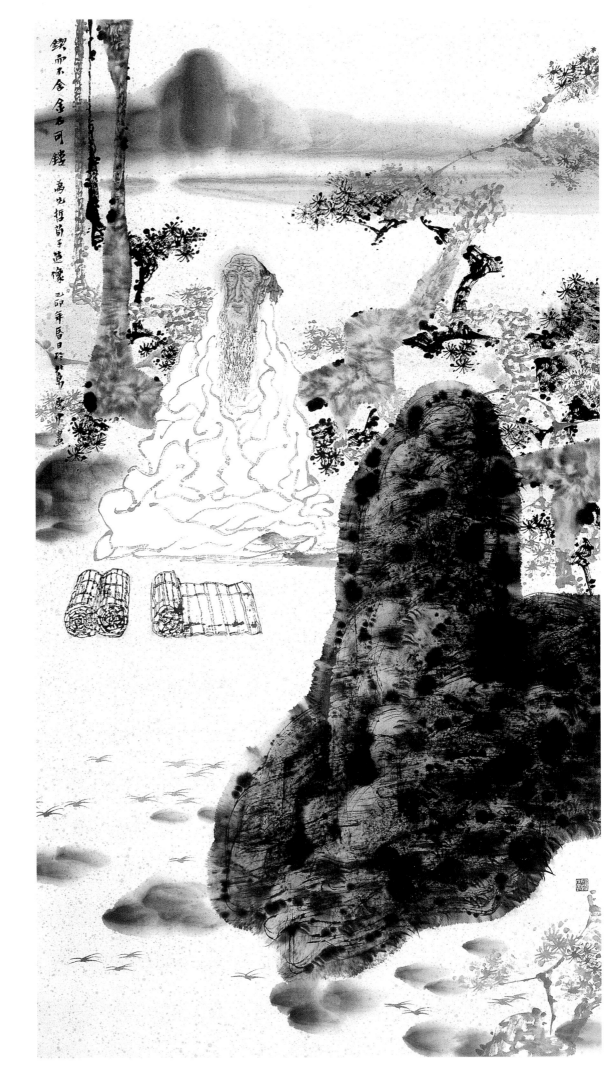

黄河一截

岳黔山

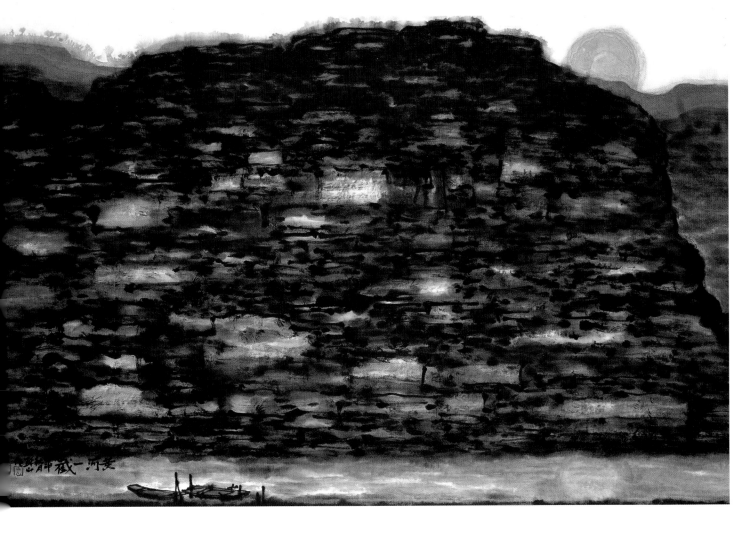

二贤谈经图

许　俊

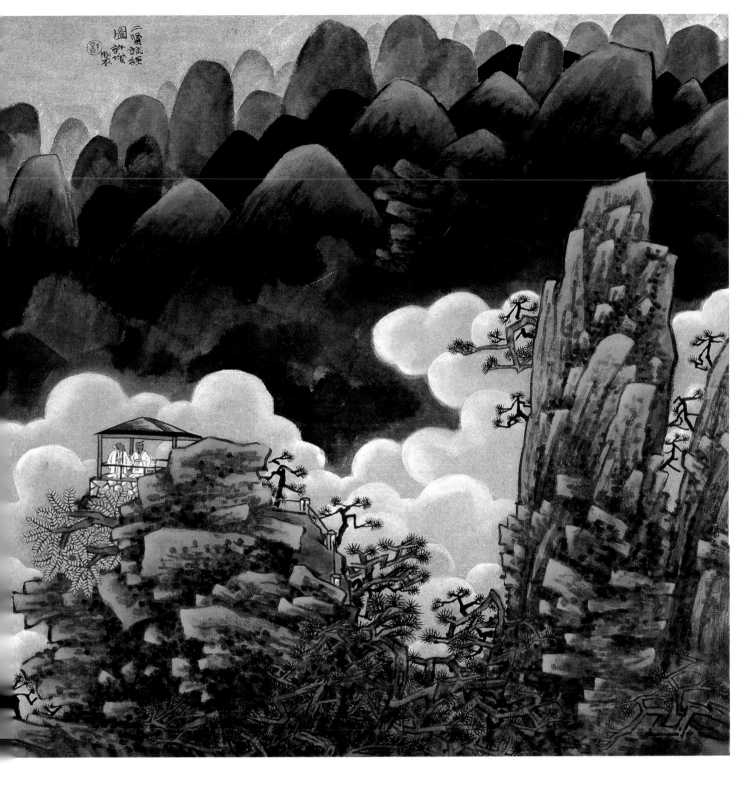

野 趣

孙墨龙

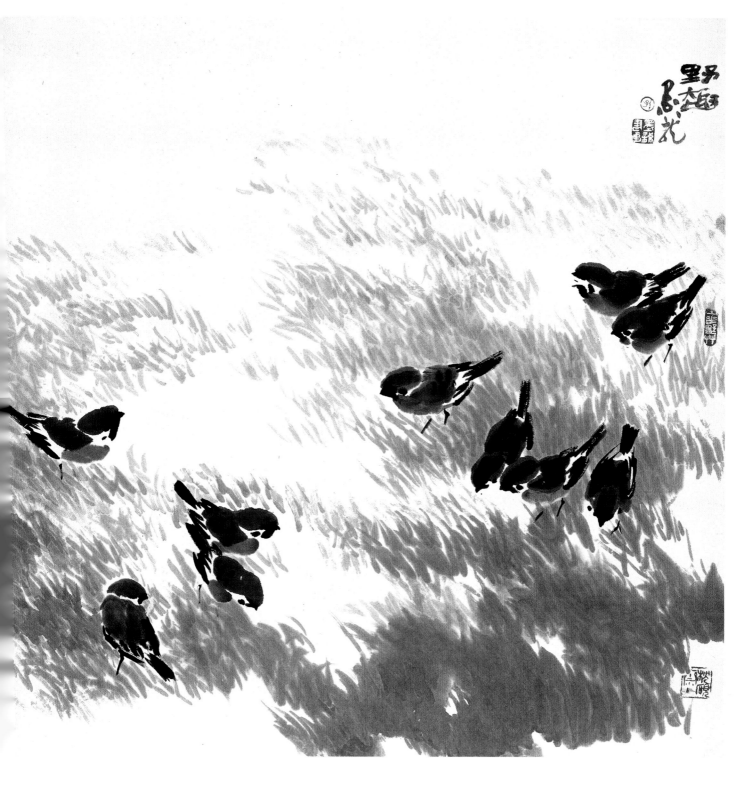

山村小夏

许志挺

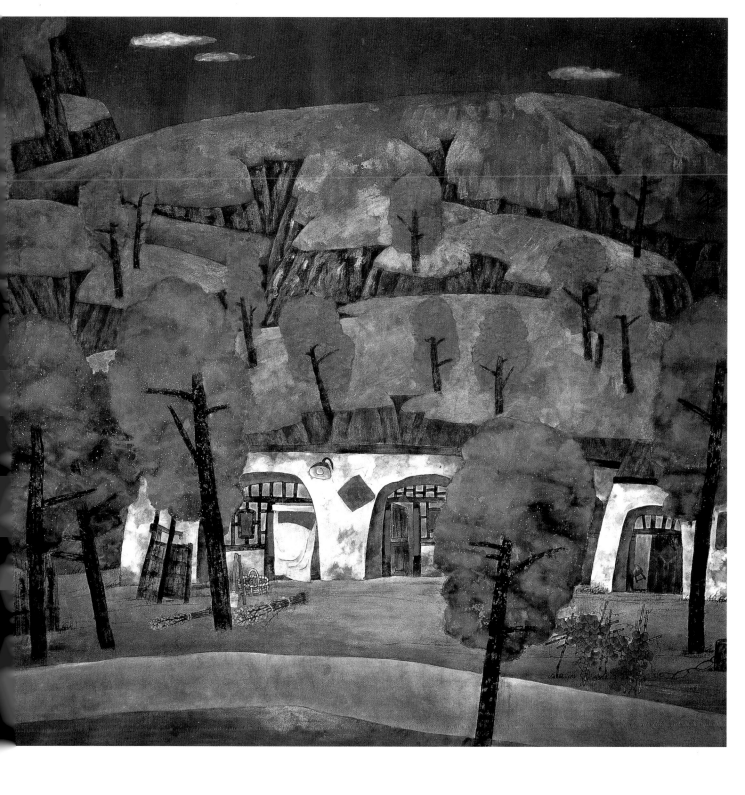

幽涧禽鸣

许志挺

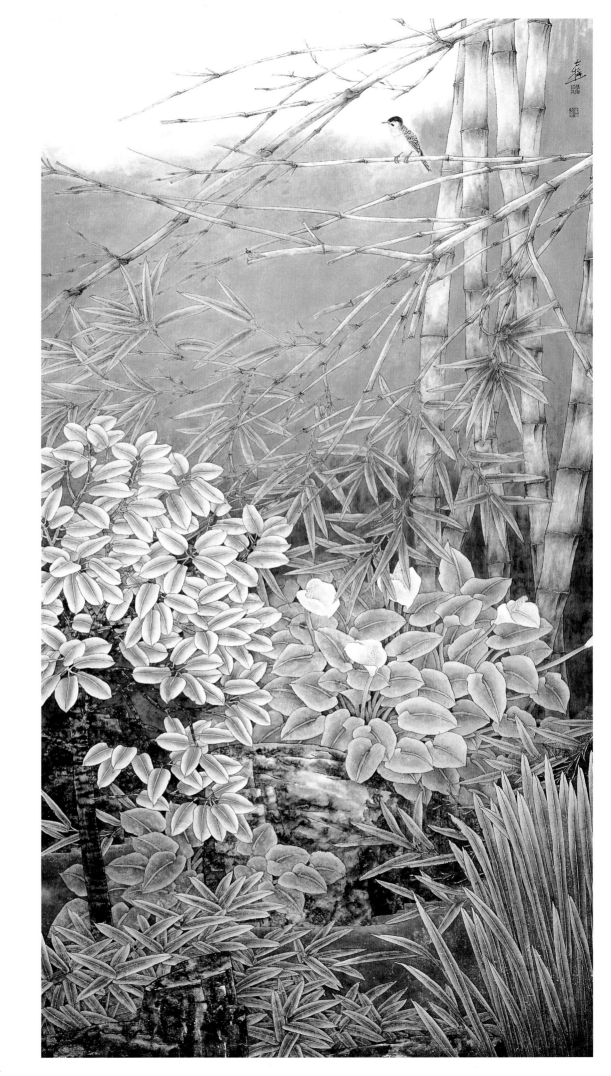

滇中山村即景

李　平

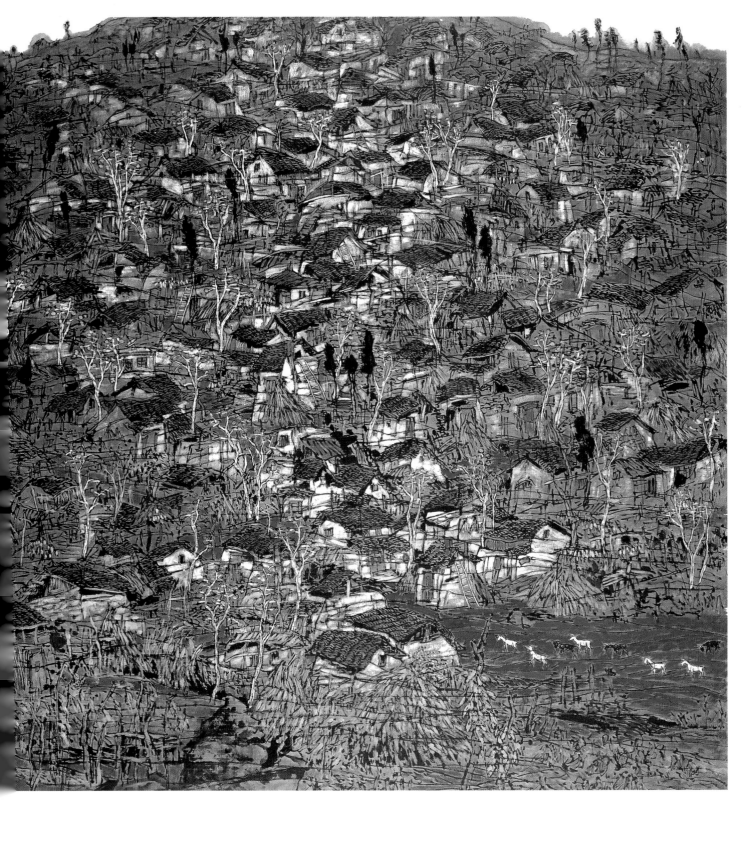

黄河源

田 助 仁

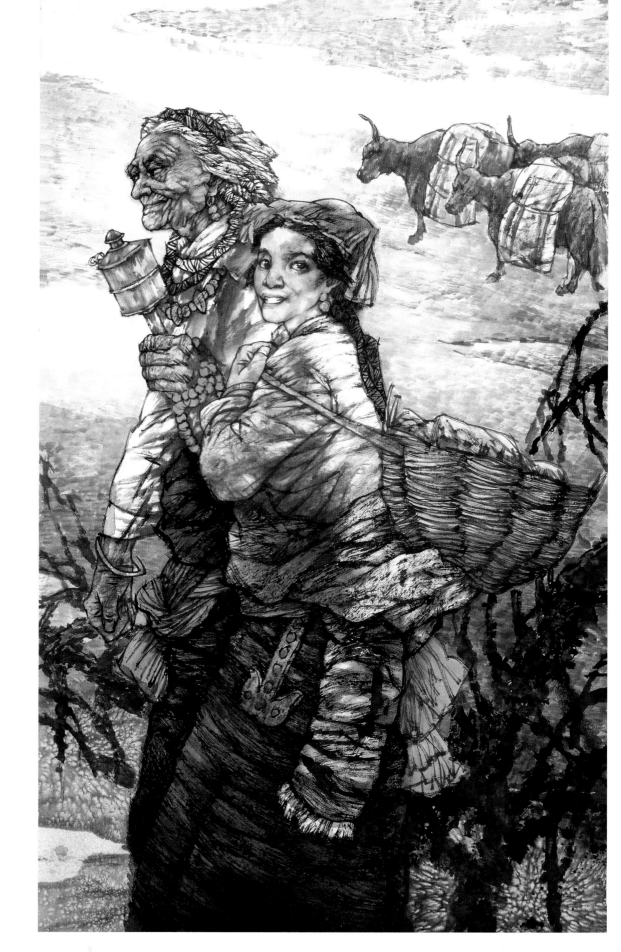

关中故事

李志国

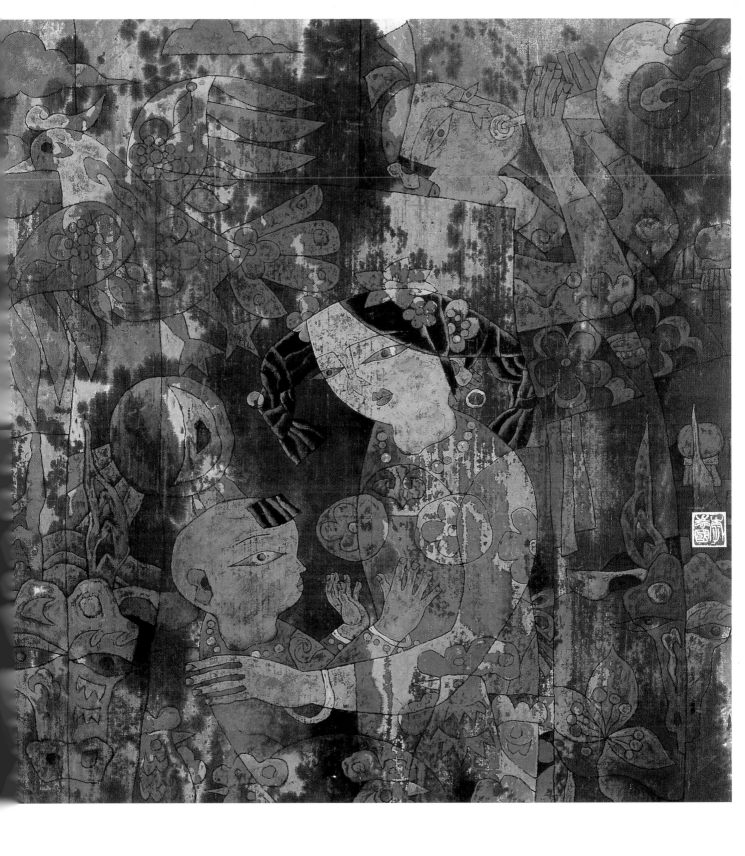

编后语

这册《中国当代绘画》集，收入的作品大部分是从北京欧亚现代美术研究所，近几年主办或参与主办的几个展览（见以下注明）中遴选的创作精品。

中国绘画进入 21 世纪，中国画的表现形式已经不再是上个世纪中叶那种近乎单一的状态。多元、多向及多层面发展，使中国绘画的表现力更为丰富，表现面也更加宽阔。

绘画艺术的属性是什么？我想不应只是今天人们常说的"自娱"或"娱人"。古人在论及绘画功能时，除"悦情""快人意"之外，还提倡关注自然与生命，人生与社会。所谓"成教化、助人伦、穷神变、测幽微"即是。艺术家之所以被社会尊重，其艺术品之所以被人们喜爱，我以为最根本的还是由于这个原因。

选入这本画册的作品，大多是当代富有社会责任感、历史使命感以及创造精神的艺术家近年的新创作。他们以自己独特的艺术语言表现着对自然、对社会、对人生的种种看法、想法与思考。对这些作品的欣赏，用得上中国独特的审美方式"品"。因为这些作品的形式美与内在美，并非是走马观花式的匆忙所能感知的。

注明：

1. 由北京欧亚现代美术研究所与人民美术出版社、中国对外艺术交流中心以及文艺报社、《文艺周刊》、中国日报社、《北京周末报》联合主办的《2001' 黄河中国画创作展》于 2001 年分别在中国美术馆、日本日中友好会馆美术馆、加拿大温哥华中华文化中心展览馆展出。

2. 由印度尼西亚共和国文化旅游部主办，中国对外艺术交流中心、北京欧亚现代美术研究所、印度尼西亚艺术基金会承办的《中国现代水墨绘画展》于 2002 年 9 月在雅加达印度尼西亚国家美术馆举办。

3. 由北京欧亚现代美术研究所、加拿大 SFU (Simon Fraser University) 大学、加拿大现代艺术研究所主办的《中国当代绘画》展于 2005 年 5 月在加拿大 SFU 大学艺术馆举办。

4. 由加拿大出口贸易中心 (Canada Export Centre)、加拿大现代艺术研究所 (Canadian Modern Fine Arts Research Institute)、BEL 画廊 (Bel Art Gallery Inc)、北京欧亚现代美术研究所主办的《中国当代绘画》展于 2005 年 9 月在温哥华"加拿大出口贸易中心"展出。

图书在版编目（CIP）数据

中国当代绘画／张胜远编.－北京：人民美术出版社，
2005.12
ISBN 7－102－03517－9

Ⅰ.中… Ⅱ.张... Ⅲ.中国画－作品集－中国－
现代　Ⅳ.J222.7

中国版本图书馆 CIP 数据核字（2005）第154987号

中 国 当 代 绘 画

出　　版：人民美术出版社
　　　　　（北京北总布胡同32号　100735）
主　　编：张胜远
编　　辑：北京欧亚现代美术研究所
责任编辑：赵朵朵
装帧设计：赵朵朵
责任印制：赵　丹
制版印刷：北京百花彩印有限公司
经　　销：新华书店总店北京发行所
版　　次：2005年12月第1版　2005年12月第1次印刷
开　　本：889mm×1194mm　1/16　印张：10
印　　数：1－1000册
ISBN7－102－03517－9
定　　价：126.00元